만화가와 함께 만드는 포즈집

알콩달콩 러브포즈 데생집

12 LOVE POSE DRAWINGS FOR COMICS AND ILLUSTRATIONS

일러스트 : 스칼렛 베리코

CONTENTS

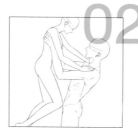

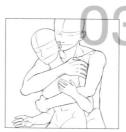
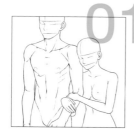
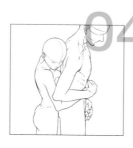
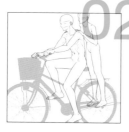
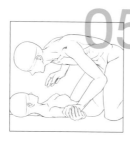

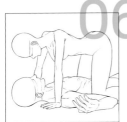
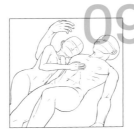
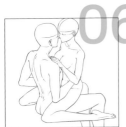
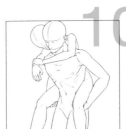
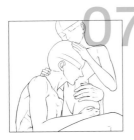
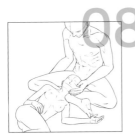

■이 책을 사용하는 방법

카메라 방향은 좌상의 포즈를 기준으로
반시계방향 30도씩 이동합니다.

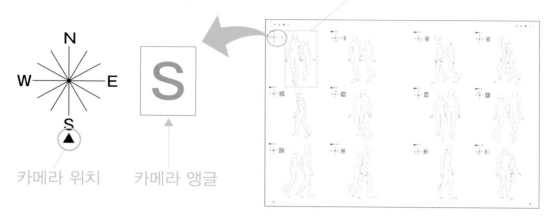

기준 포즈

카메라 위치 카메라 앵글

카메라의 앵글은 정면, 비스듬히 위, 비스듬히 밑, 위에서, 밑에서의 다섯 가지입니다.

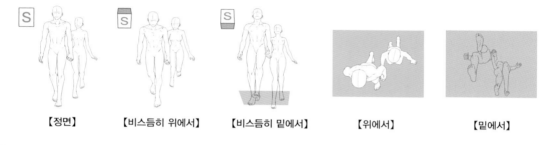

【정면】　　　【비스듬히 위에서】　　　【비스듬히 밑에서】　　　【위에서】　　　【밑에서】

■부록 CD 사용법

❶ 'index.html'을 더블클릭하여 연다
❷ '포즈'를 선택한다
❸ 본 책의 그림에서 파일명을 확인하고
　 같은 이름의 파일을 선택한다

파일명

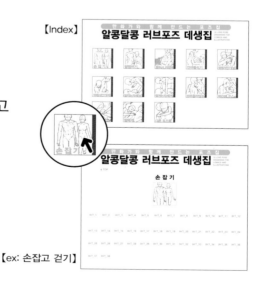

【Index】

【ex: 손잡고 걷기】

손잡고 걷기

참고 : IHT_12

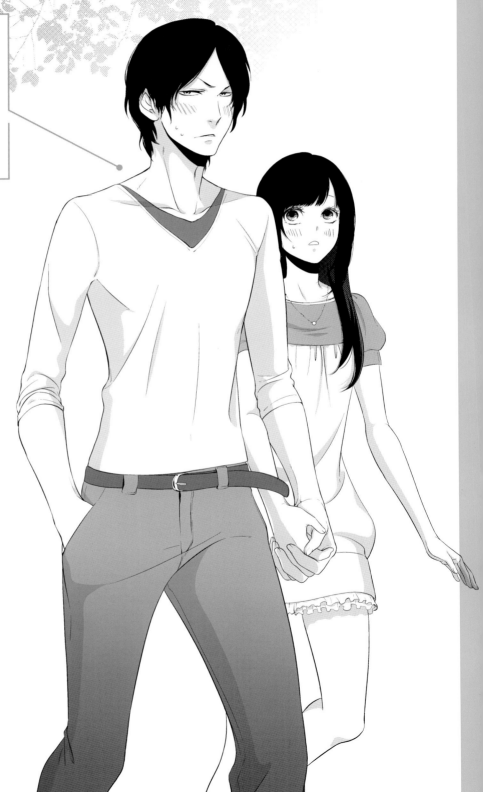

■IHT_1

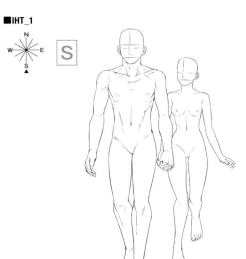

■IHT_2

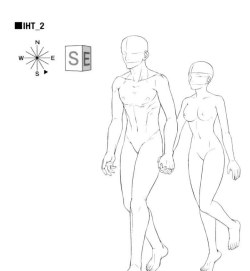

■IHT_5

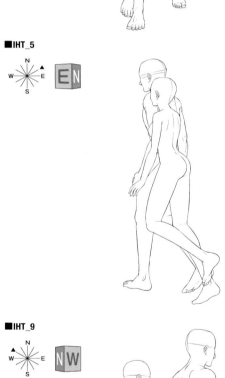

■IHT_6

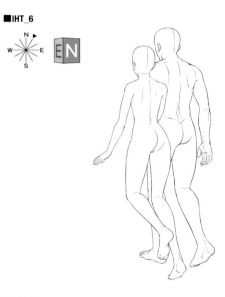

■IHT_9

■IHT_10

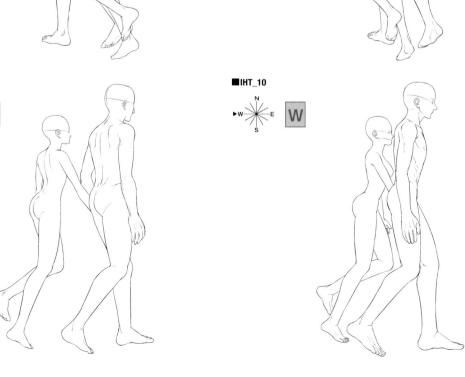

■IHT_3

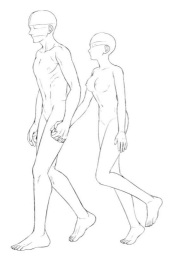

■IHT_4

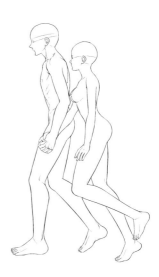

■IHT_7

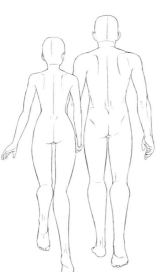

■IHT_8

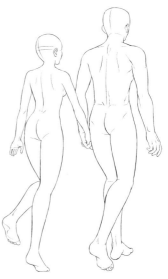

■IHT_11

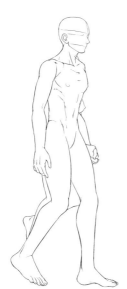

■IHT_12

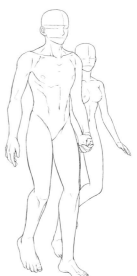

■IHT_13

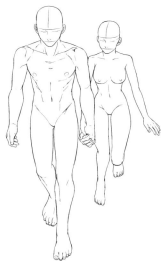

■IHT_14

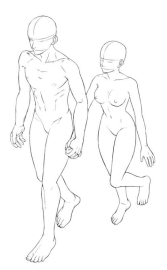

■IHT_17

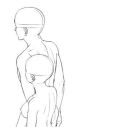

■IHT_18

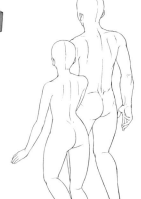

■IHT_21

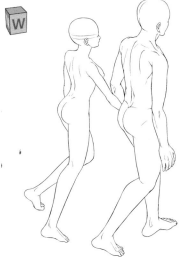

■IHT_22

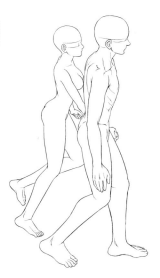

■IHT_15

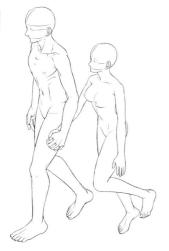

■IHT_16

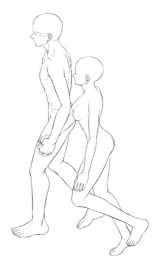

■IHT_19

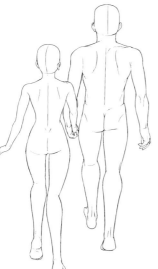

■IHT_20

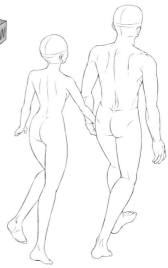

■IHT_23

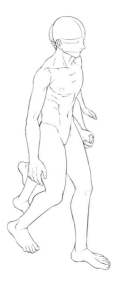

■IHT_24

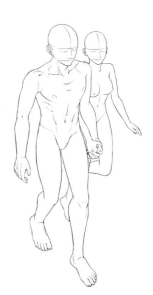

■IHT_25

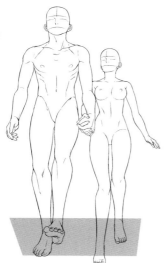

■IHT_26

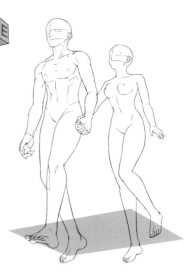

■IHT_29

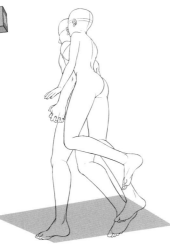

■IHT_30

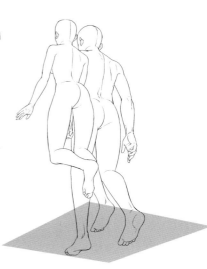

■IHT_33

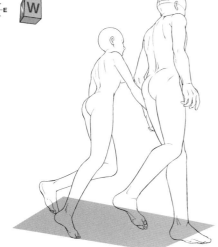

■IHT_34

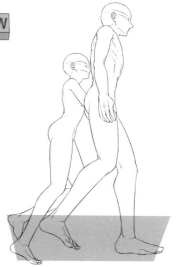

■IHT_27
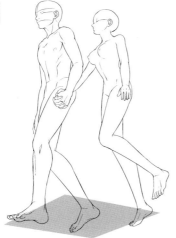

■IHT_28
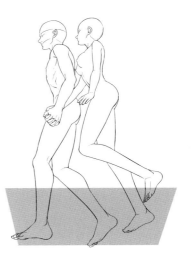

■IHT_31
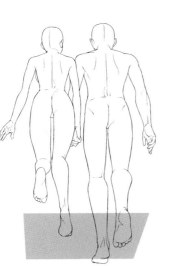

■IHT_32
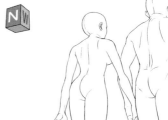

■IHT_35
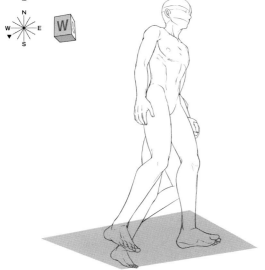

■IHT_36
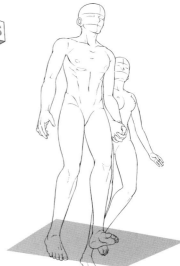

■IHT_37
위에서

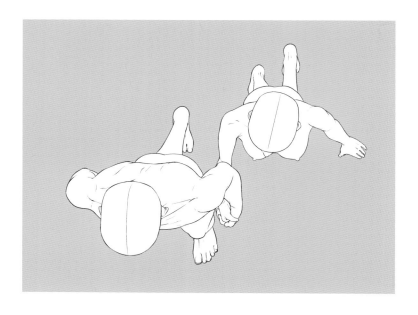

■IHT_38
밑에서

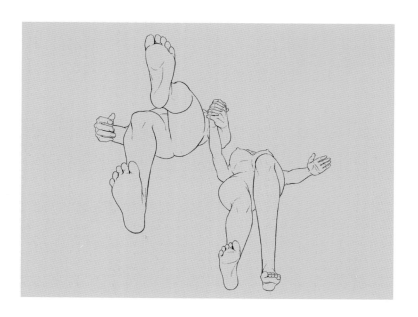

팔짱끼기

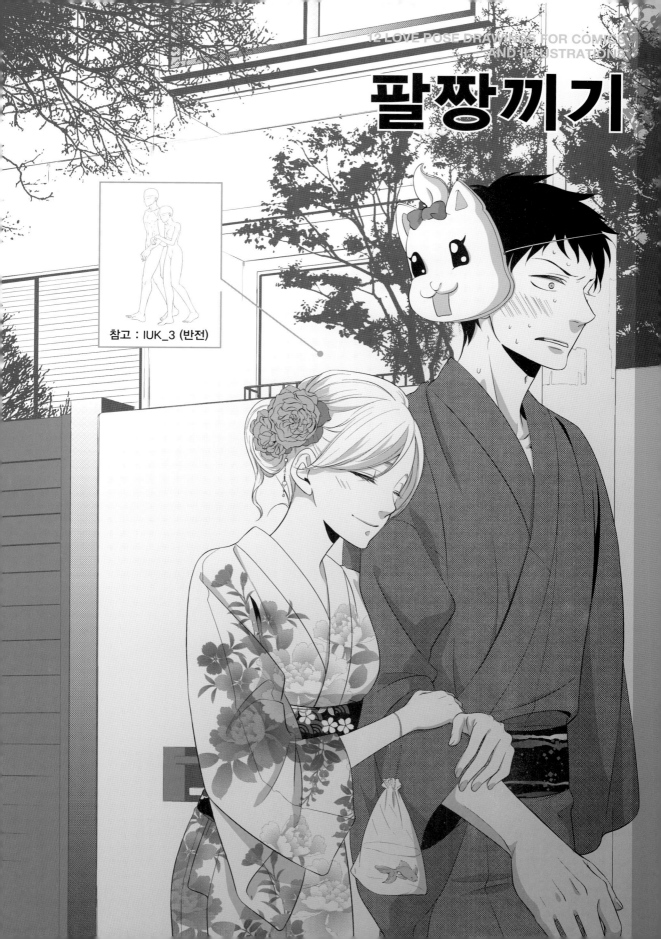

참고 : IUK_3 (반전)

■IUK_1

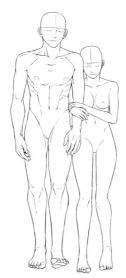

■IUK_2

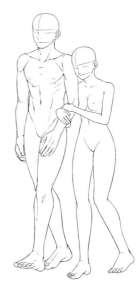

■IUK_5

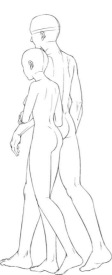

■IUK_6

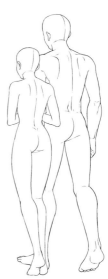

■IUK_9

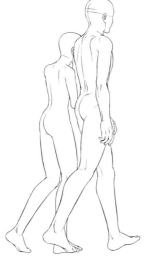

■IUK_10

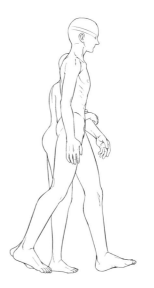

■IUK_3

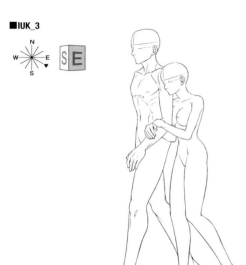

■IUK_4

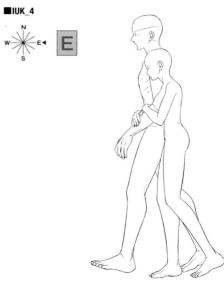

■IUK_7

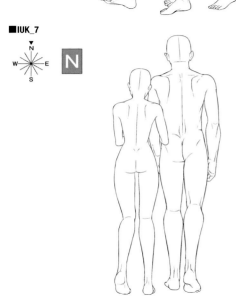

■IUK_8

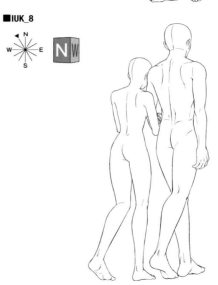

■IUK_11

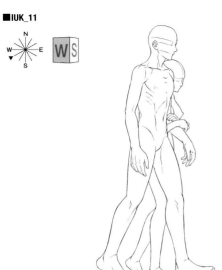

■IUK_12

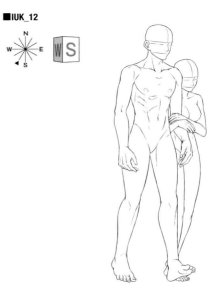

팔 짱 끼 기

■IUK_13

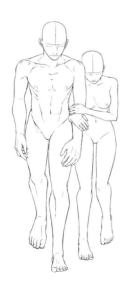

■IUK_14

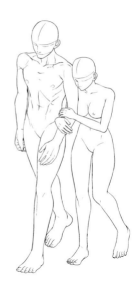

■IUK_17

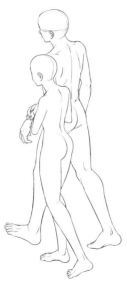

■IUK_18

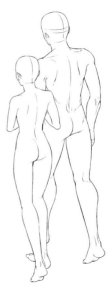

■IUK_21

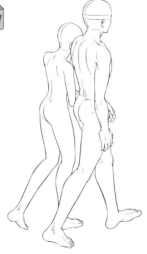

■IUK_22

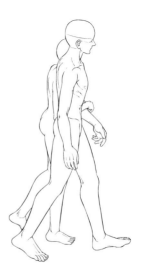

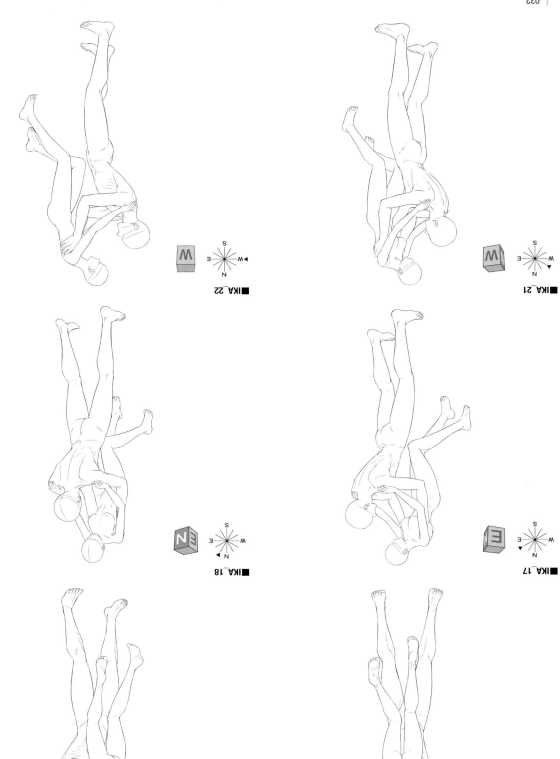

■IKA_22
■IKA_21
■IKA_18
■IKA_17
■IKA_14
■IKA_13

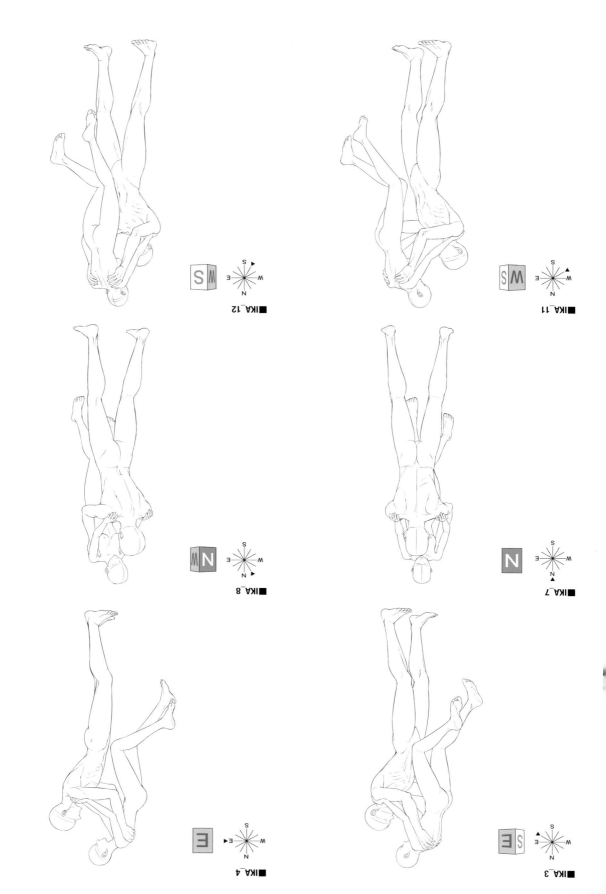

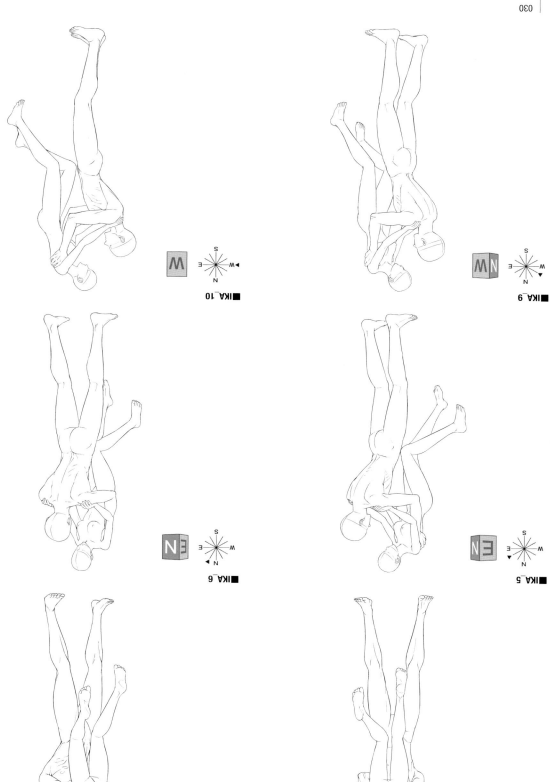

■IKA_9
■IKA_10
■IKA_5
■IKA_6
■IKA_1
■IKA_2

원화룰러스기

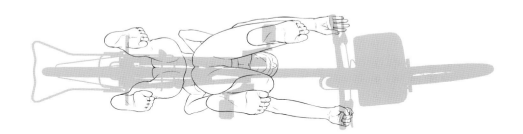

담에서

■ⅡJ⊤_38

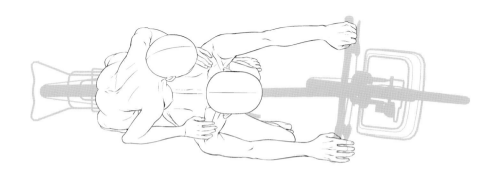

아에서

■ⅡJ⊤_37

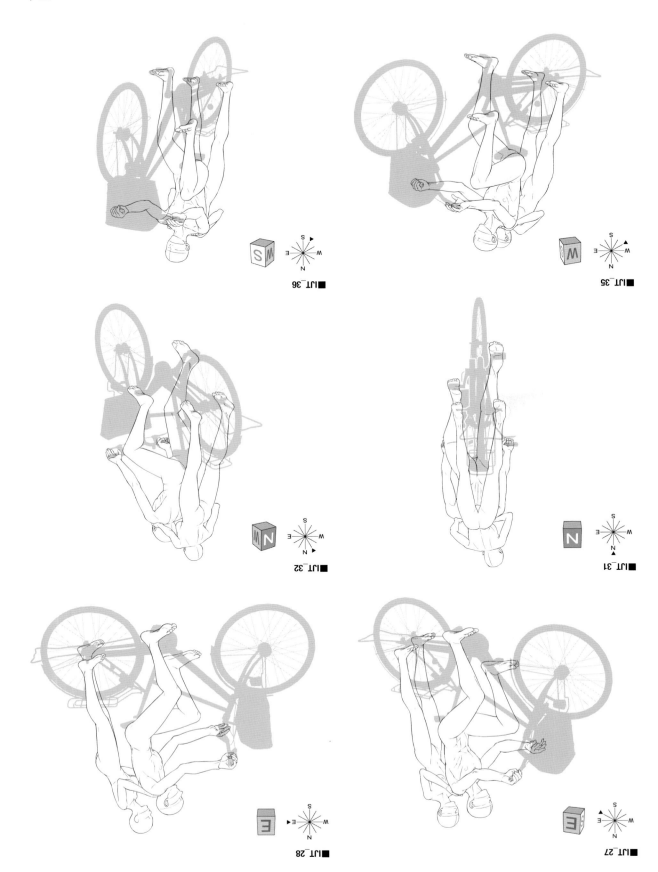

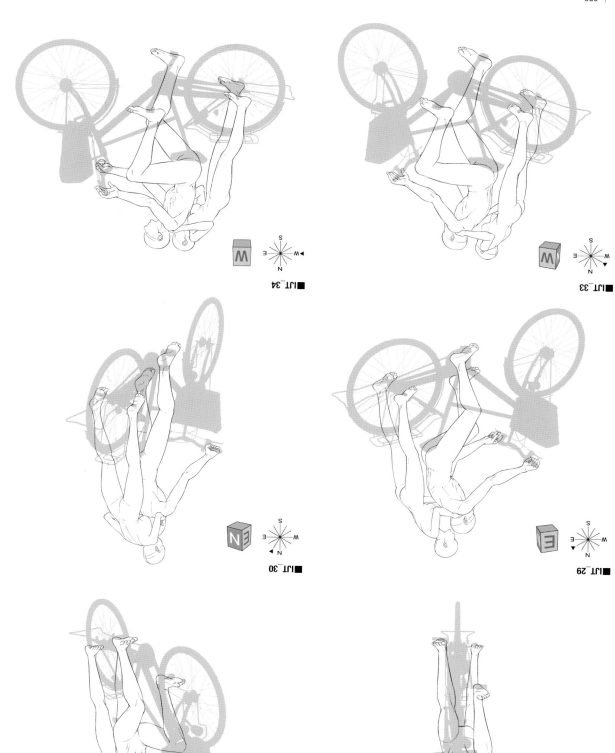

■IJT_34

■IJT_33

■IJT_30

■IJT_29

■IJT_26

■IJT_25

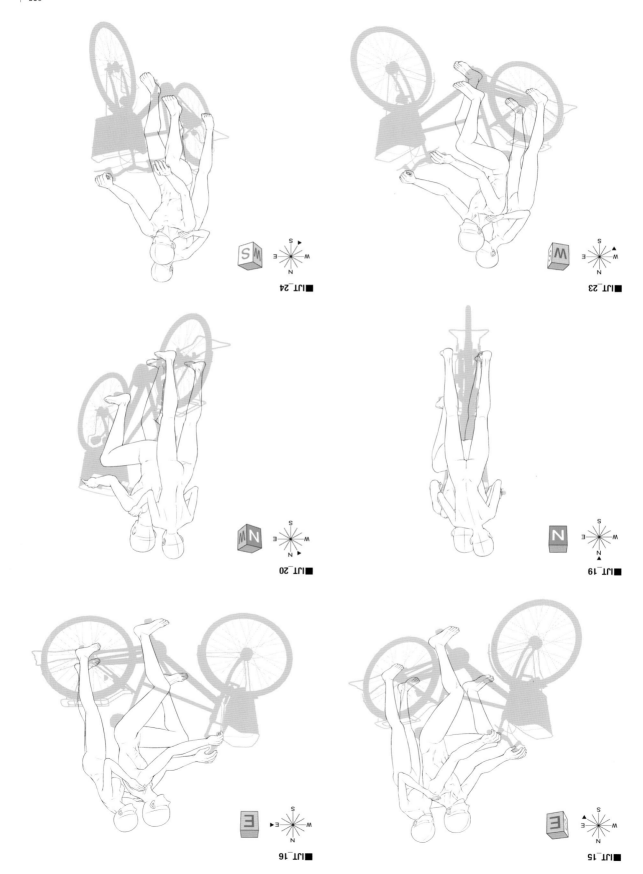

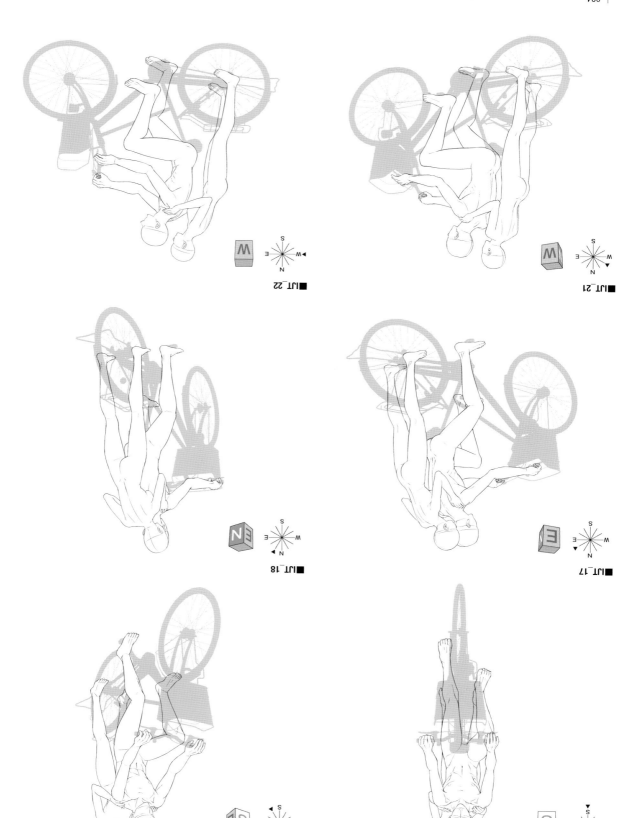

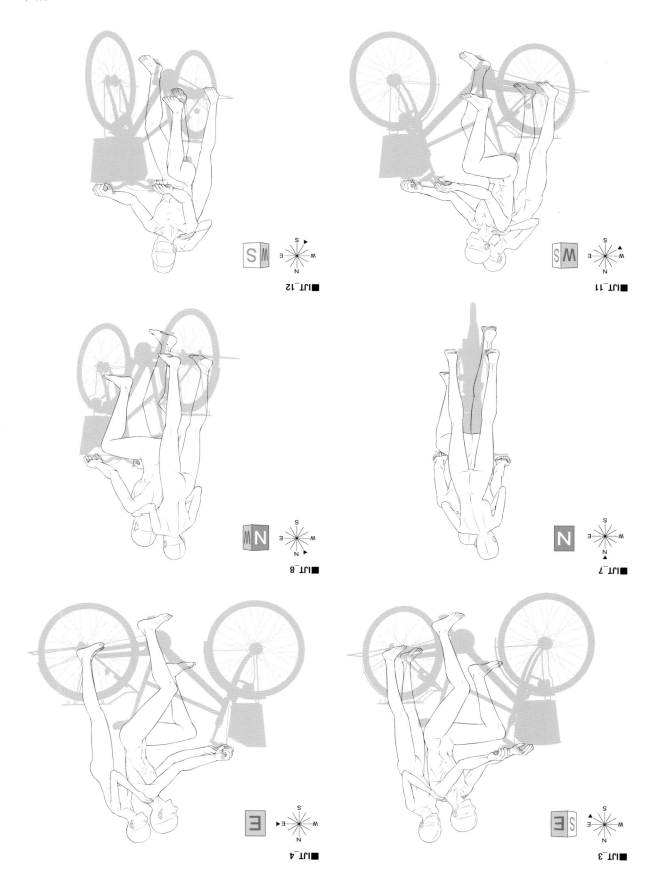

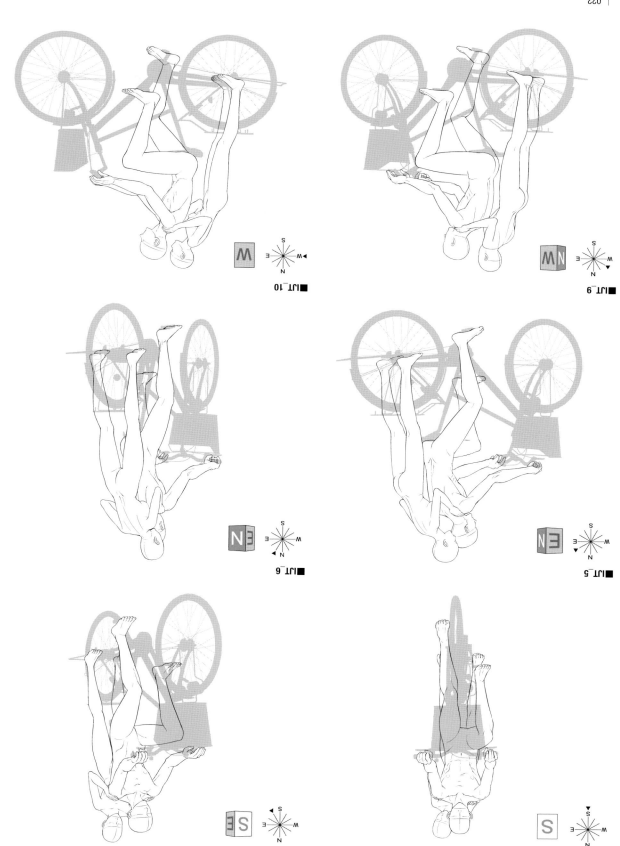

■IJT_10

■IJT_9

■IJT_6

■IJT_5

■IJT_2

■IJT_1

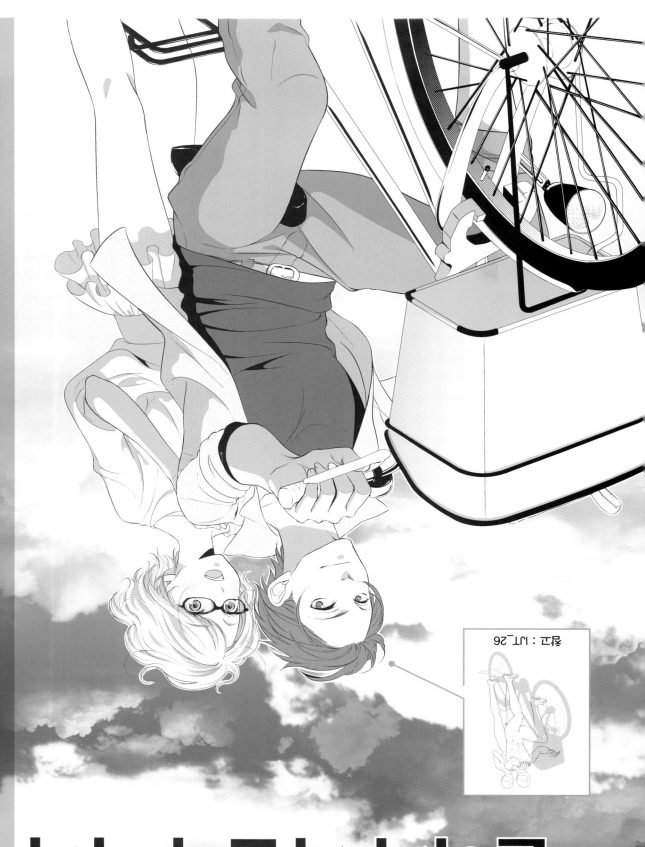

롤이사 자전거 타기

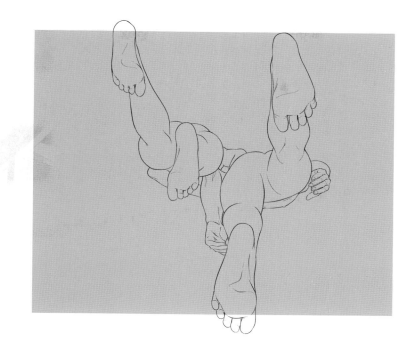

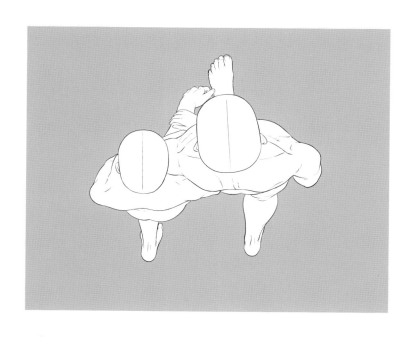

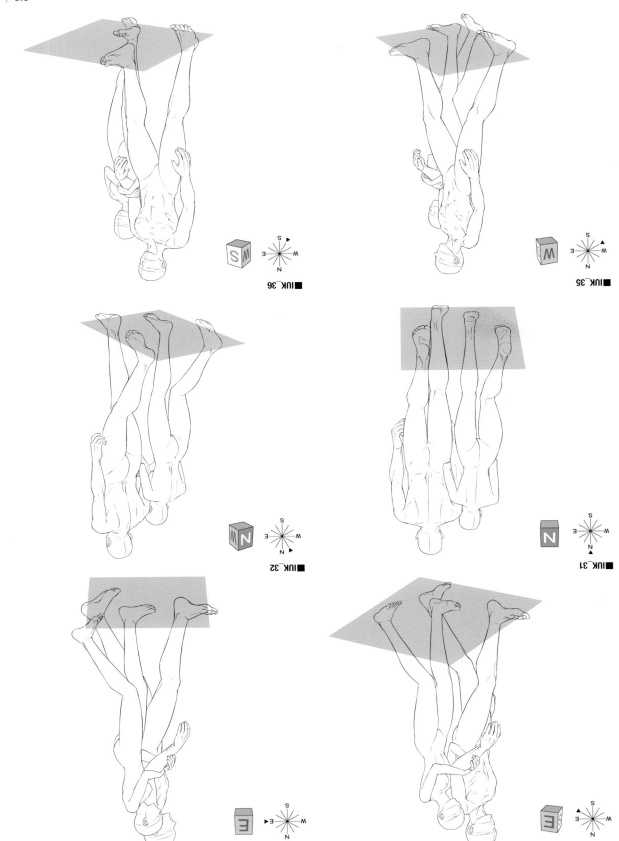

■IUK_36

■IUK_35

■IUK_32

■IUK_31

■IUK_28

■IUK_27

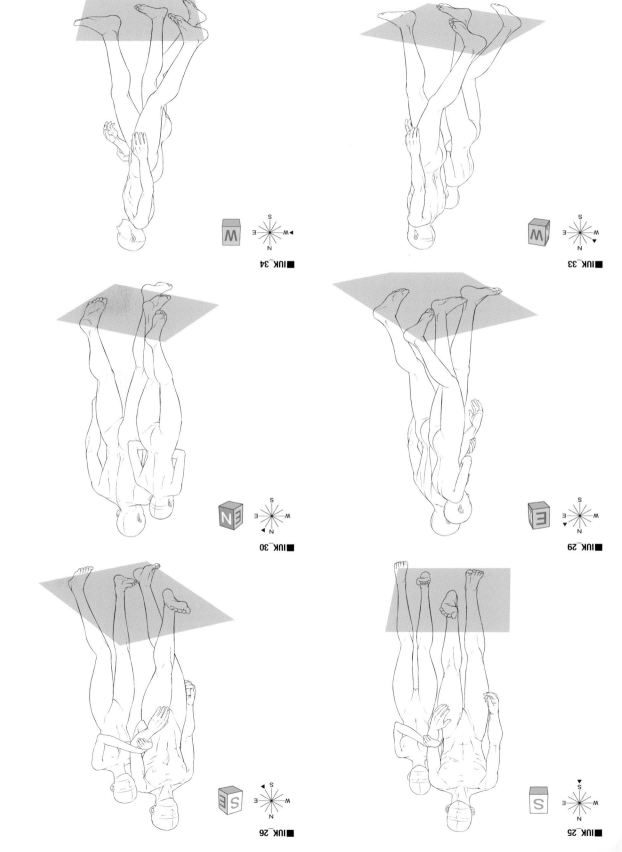

IUK_34

IUK_33

IUK_30

IUK_29

IUK_26

IUK_25

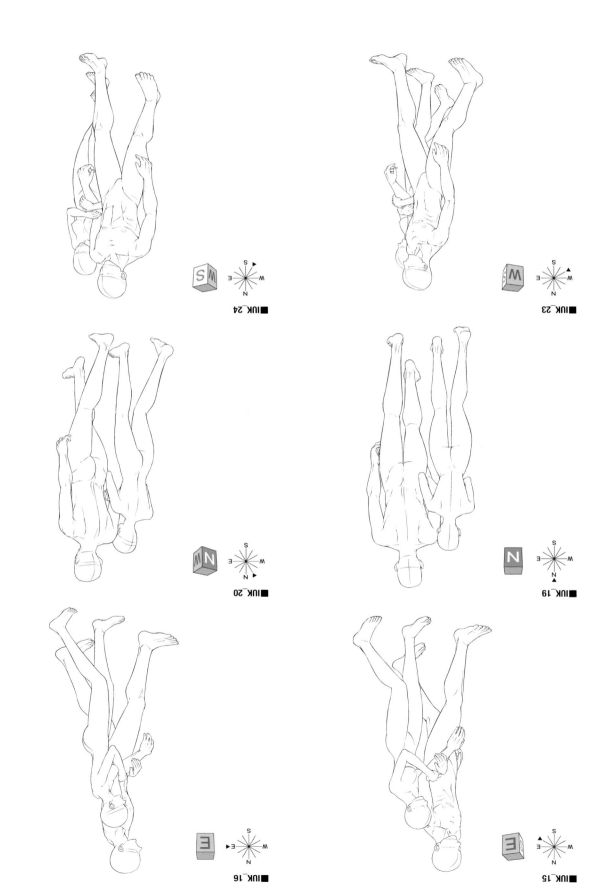

■IUK_24

■IUK_23

■IUK_20

■IUK_19

■IUK_16

■IUK_15

■IKA_15

 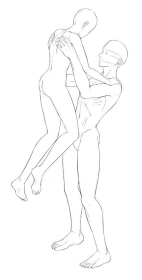

■IKA_16

 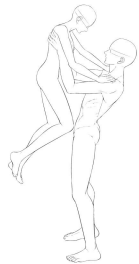

■IKA_19

■IKA_20

 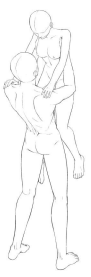

■IKA_23

 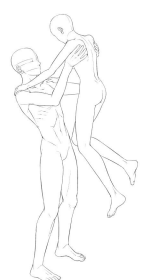

■IKA_24

 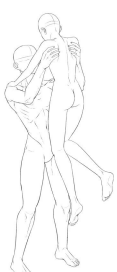

■IKA_25

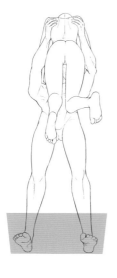

■IKA_26

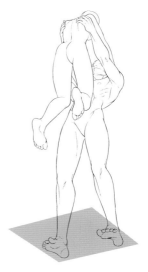

■IKA_29

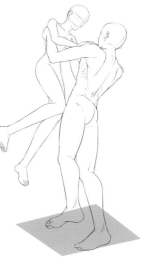

■IKA_30

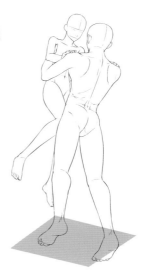

■IKA_33

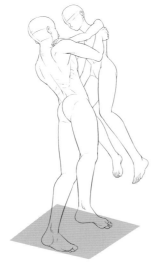

■IKA_34

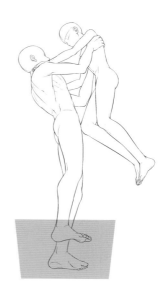

■IKA_27

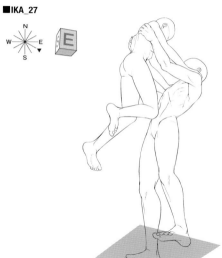

■IKA_28

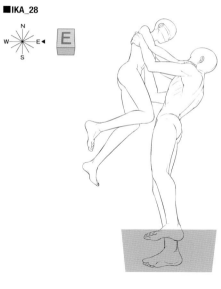

■IKA_31

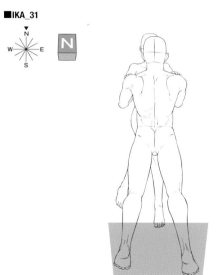

■IKA_32

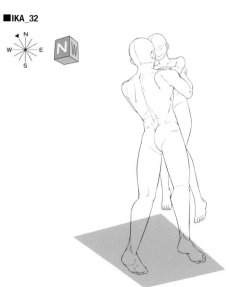

■IKA_35

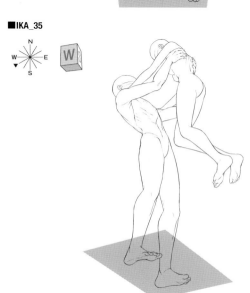

■IKA_36

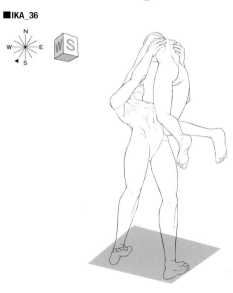

■**IKA_37**
위에서

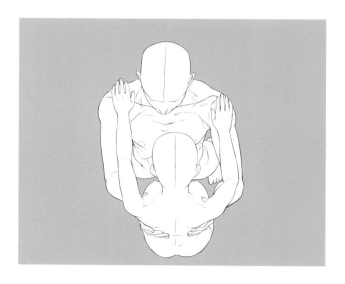

■**IKA_38**
밑에서

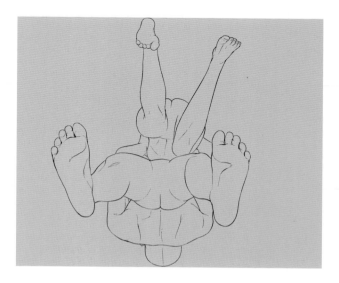

껴안기
(남)

참고 : IDM_1

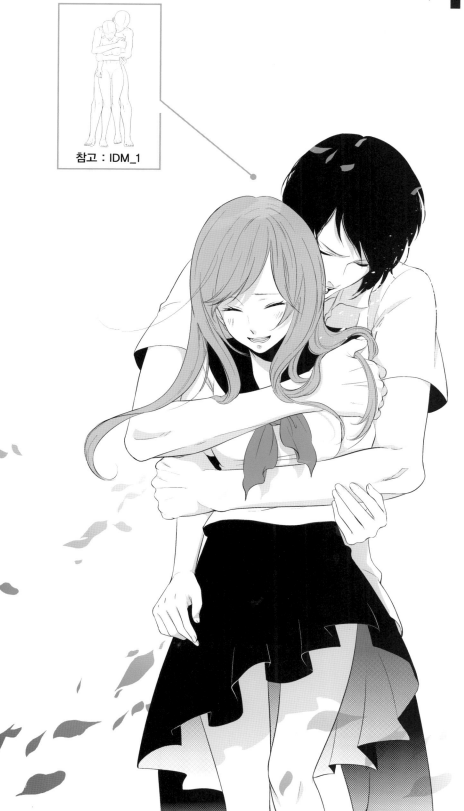

■IDM_1

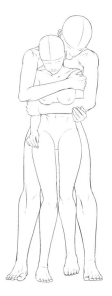

■IDM_2

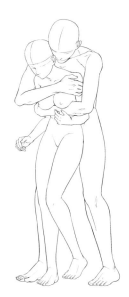

■IDM_5

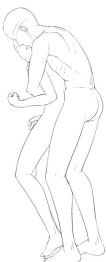

■IDM_6

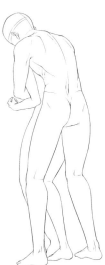

■IDM_9

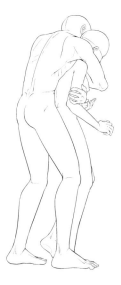

■IDM_10

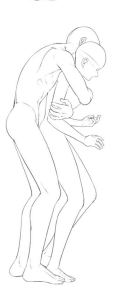

■IDM_3

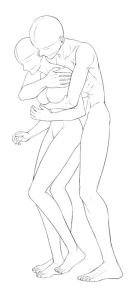

■IDM_4

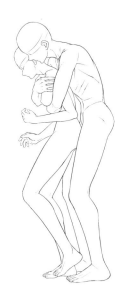

■IDM_7

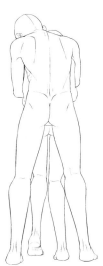

■IDM_8

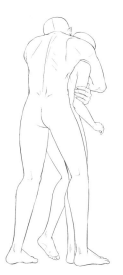

■IDM_11

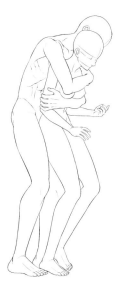

■IDM_12

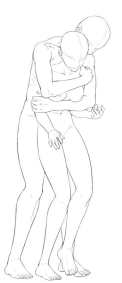

■IDM_13

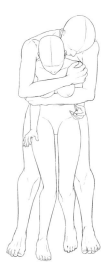

■IDM_14

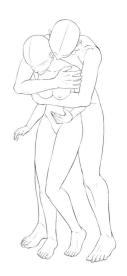

■IDM_17

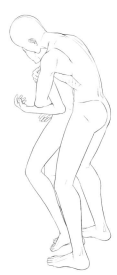

■IDM_18

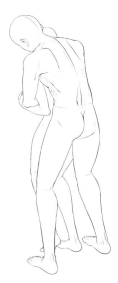

■IDM_21

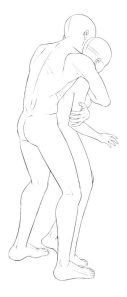

■IDM_22

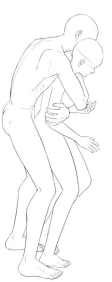

■IDM_15

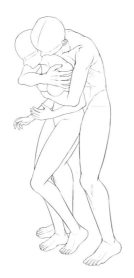

■IDM_16

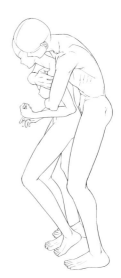

■IDM_19

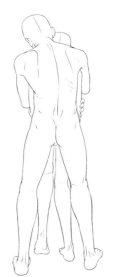

■IDM_20

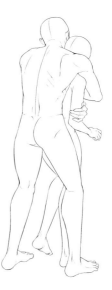

■IDM_23

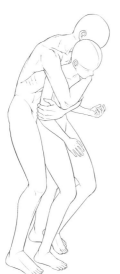

■IDM_24

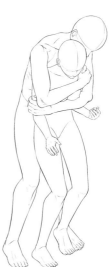

■IDM_25

 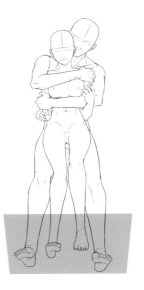

■IDM_26

 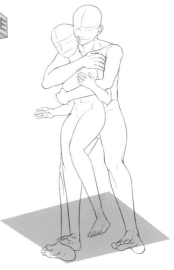

■IDM_29

 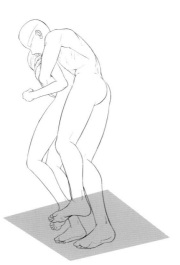

■IDM_30

 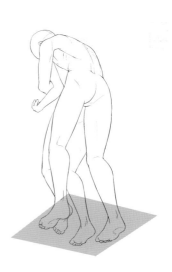

■IDM_33

 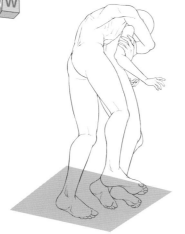

■IDM_34

 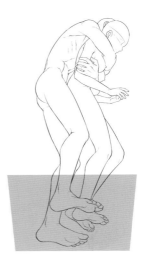

■IDM_27

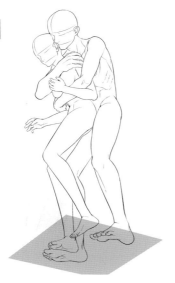

■IDM_28

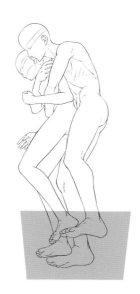

■IDM_31

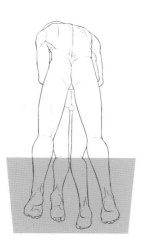

■IDM_32

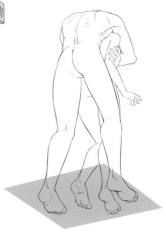

■IDM_35

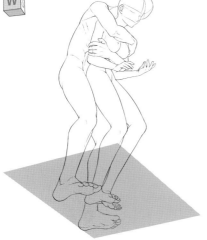

■IDM_36

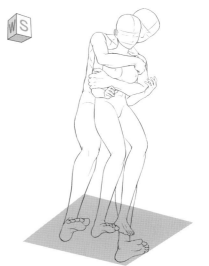

■IDM_37
위에서

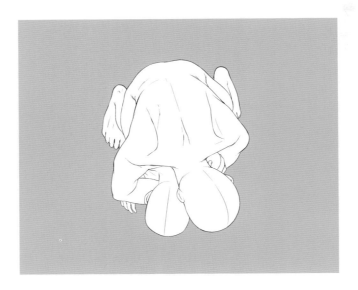

■IDM_38
밑에서

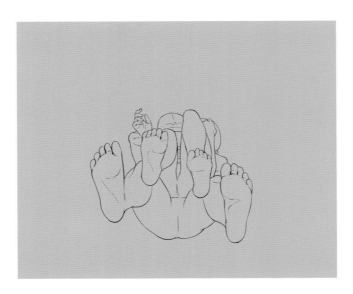

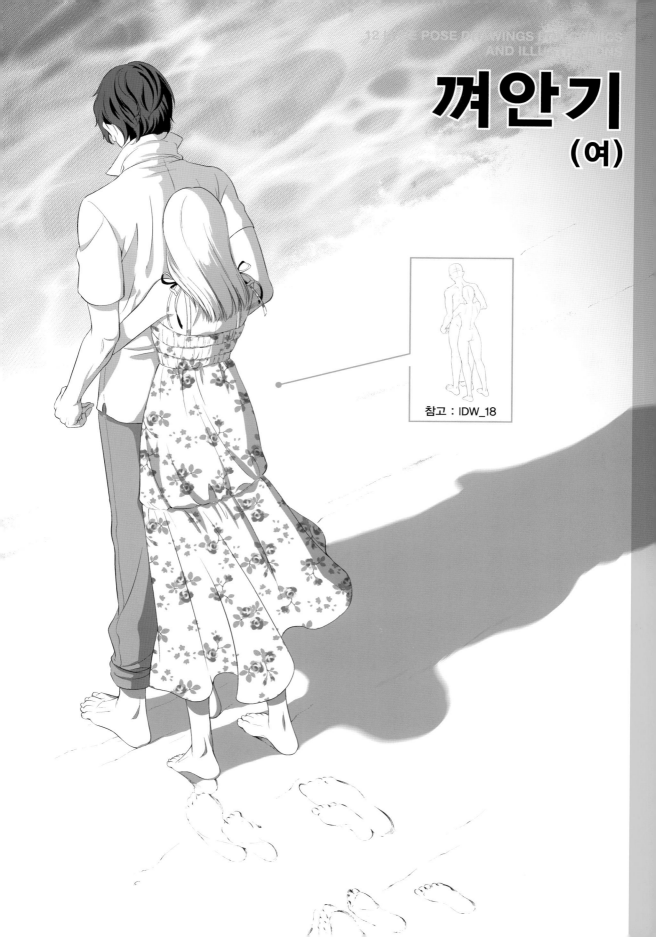

껴안기
(여)

참고 : IDW_18

■IDW_1

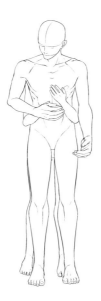

■IDW_2

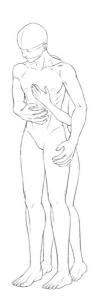

■IDW_5

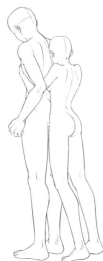

■IDW_6

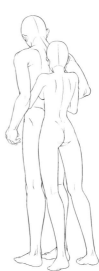

■IDW_9

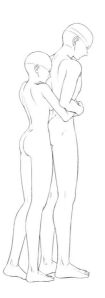

■IDW_10

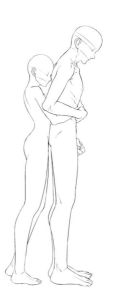

■IDW_3

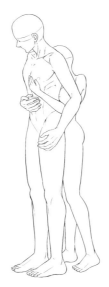

■IDW_4

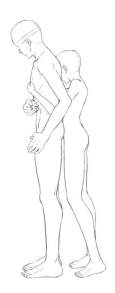

■IDW_7

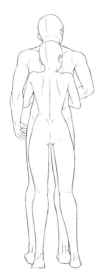

■IDW_8

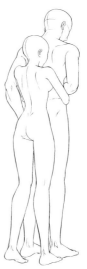

■IDW_11

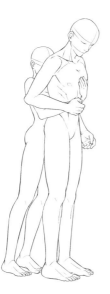

■IDW_12

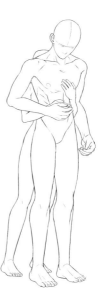

■IDW_13

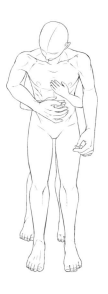

■IDW_14

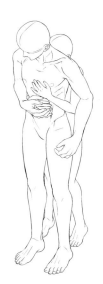

■IDW_17

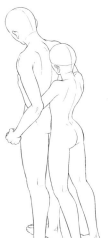

■IDW_18

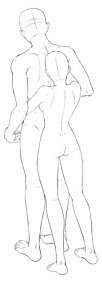

■IDW_21

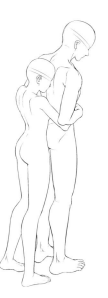

■IDW_22

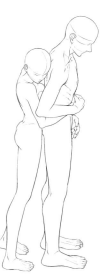

■IDW_15

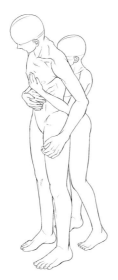

■IDW_16

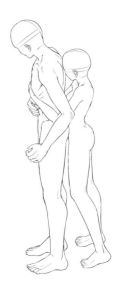

■IDW_19

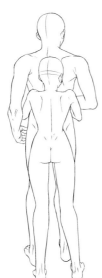

■IDW_20

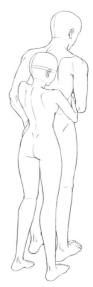

■IDW_23

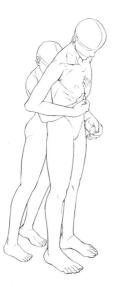

■IDW_24

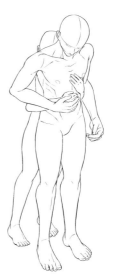

■IDW_25

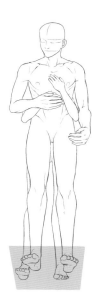

■IDW_26

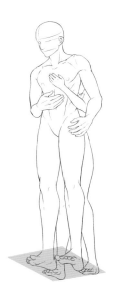

■IDW_29

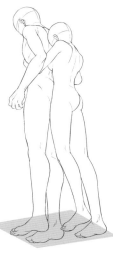

■IDW_30

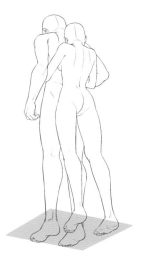

■IDW_33

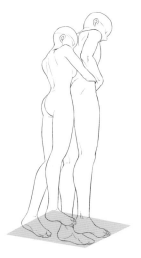

■IDW_34

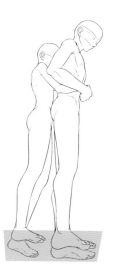

■IDW_27

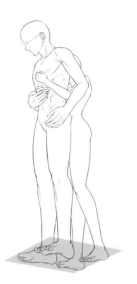

■IDW_28

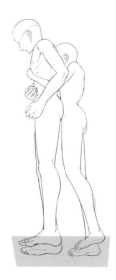

■IDW_31

■IDW_32

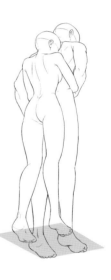

■IDW_35

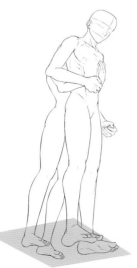

■IDW_36

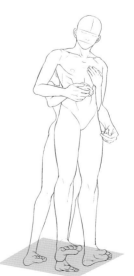

■IDW_37
위에서

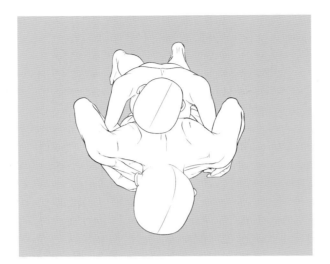

■IDW_38
밑에서

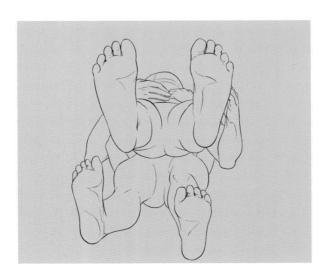

덮치는 자세
(남)

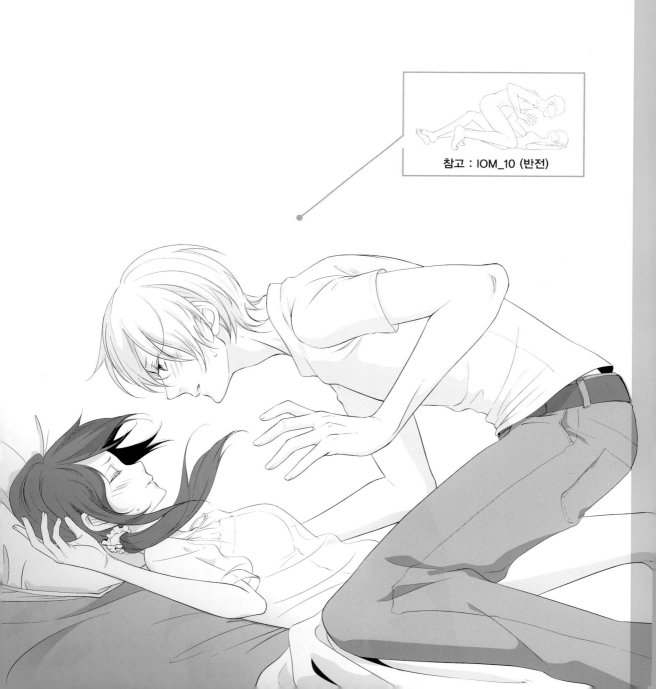

참고 : IOM_10 (반전)

덮치는 자세

■IOM_1

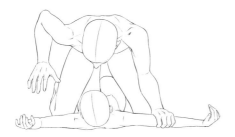

■IOM_2

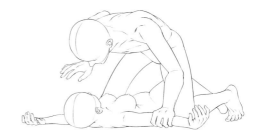

■IOM_5

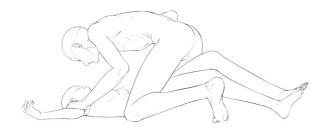

■IOM_6

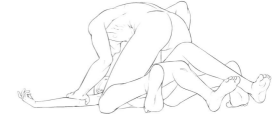

■IOM_9

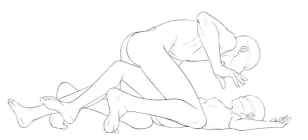

■IOM_10

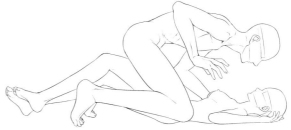

■IOM_3

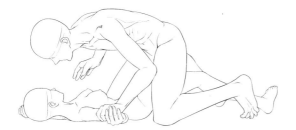

■IOM_4

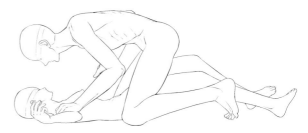

■IOM_7

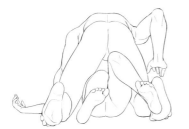

■IOM_8

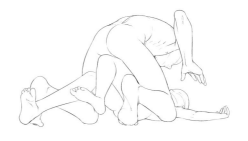

■IOM_11

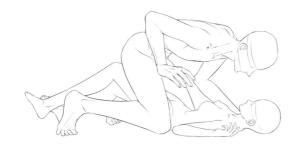

■IOM_12

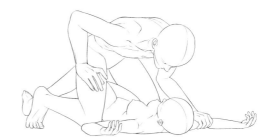

덮치는 자세

■IOM_13

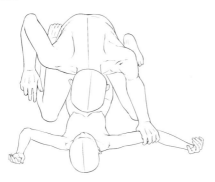

■IOM_14

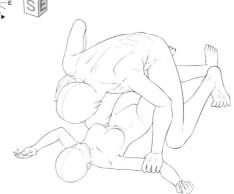

■IOM_17

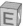

■IOM_18

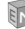
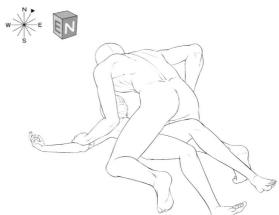

■IOM_21

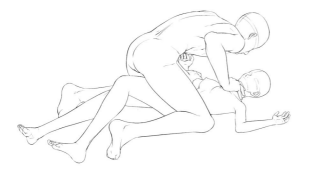

■IOM_22

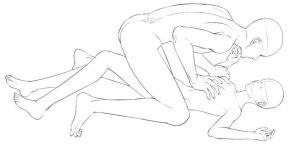

■IOM_15

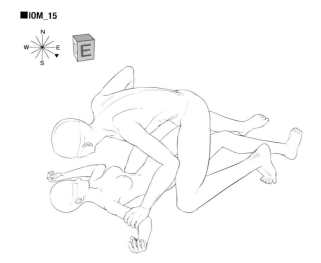

■IOM_16

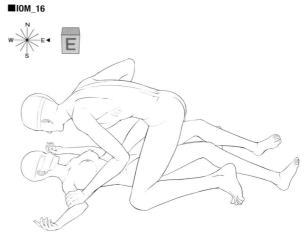

■IOM_19

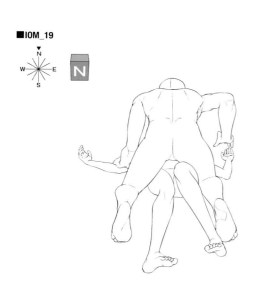

■IOM_20

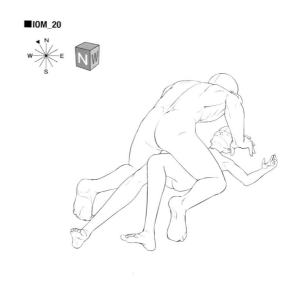

■IOM_23

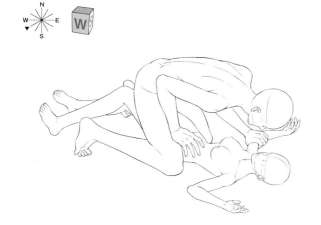

■IOM_24

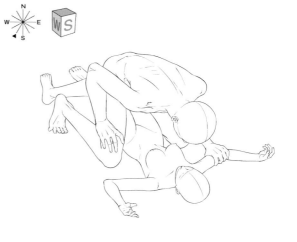

덮 치 는 자 세

■IOM_25

■IOM_26

■IOM_29

■IOM_30

■IOM_33

■IOM_34

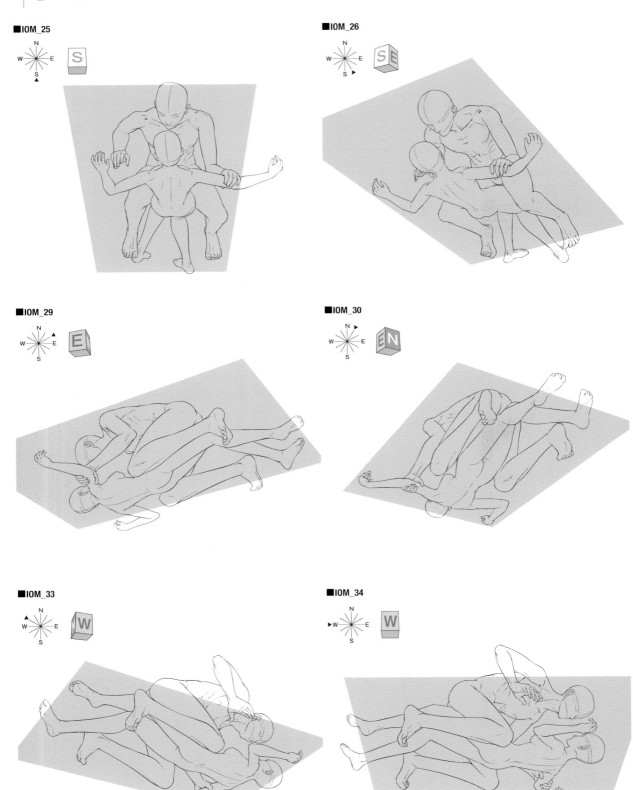

■IOM_27

■IOM_28

■IOM_31

■IOM_32

■IOM_35

■IOM_36

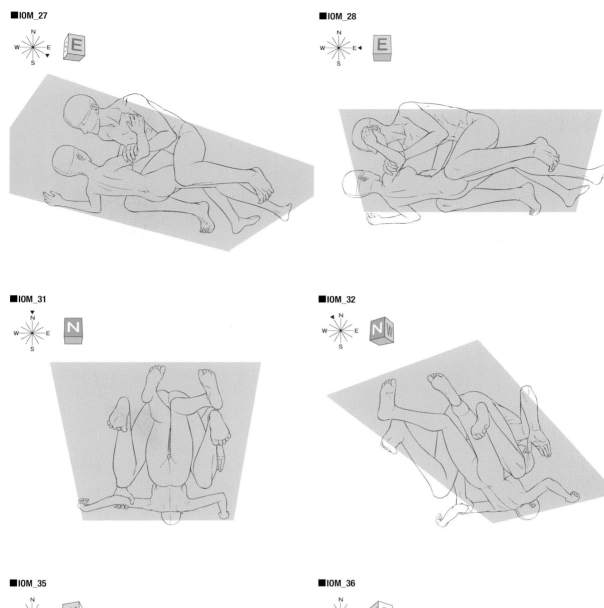

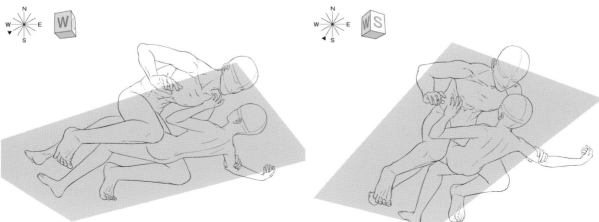

■IOM_37
위에서

■IOM_38
밑에서

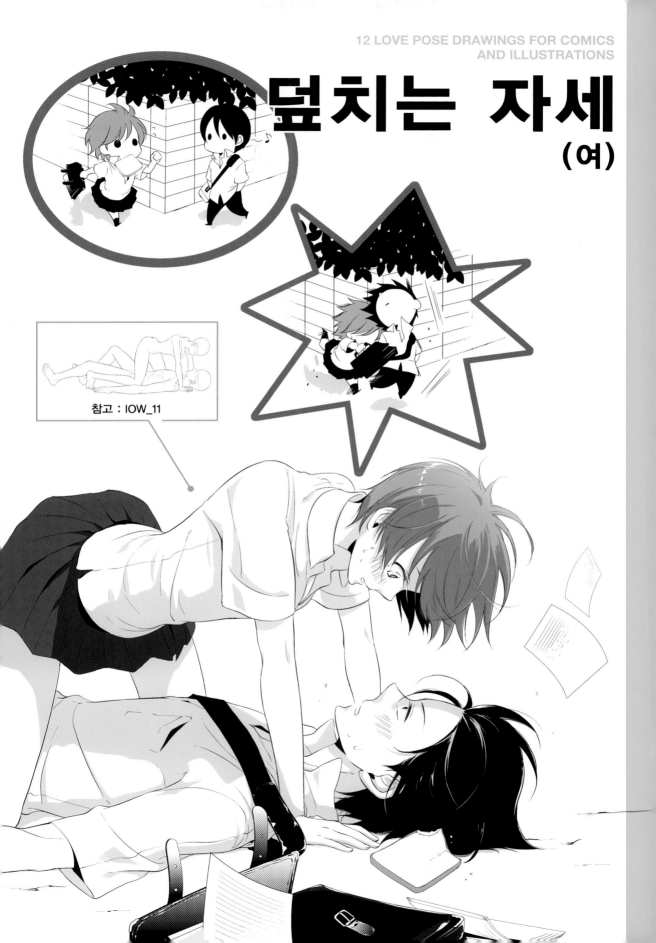

덮치는 자세
(여)

참고 : IOW_11

덮 치 는 자 세

■IOW_1

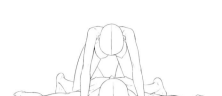

■IOW_2

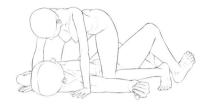

■IOW_5

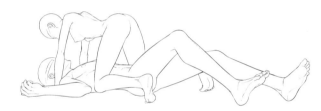

■IOW_6

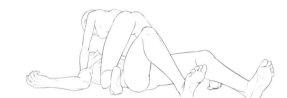

■IOW_9

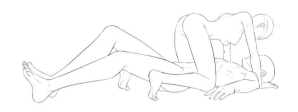

■IOW_10

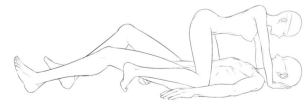

■IOW_3

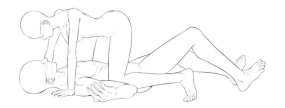

■IOW_4

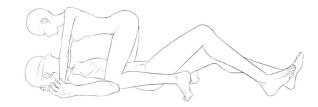

■IOW_7

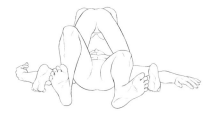

■IOW_8

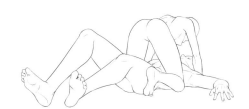

■IOW_11

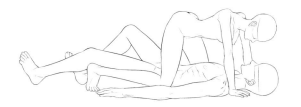

■IOW_12

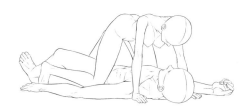

■IOW_13

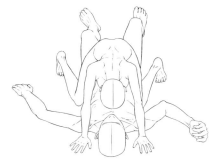

■IOW_14

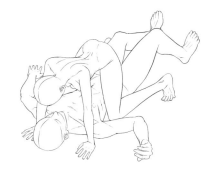

■IOW_17

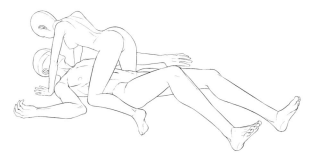

■IOW_18

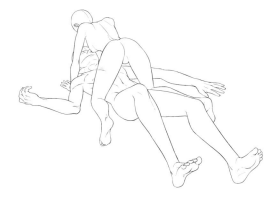

■IOW_21

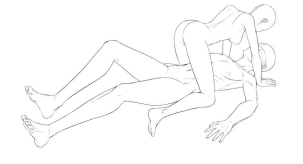

■IOW_22

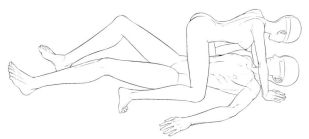

■IOW_15

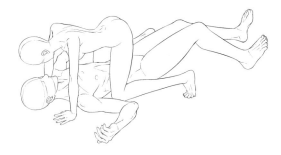

■IOW_16

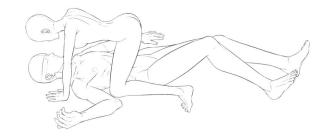

■IOW_19

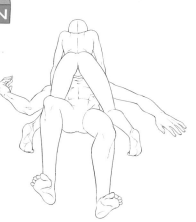

■IOW_20

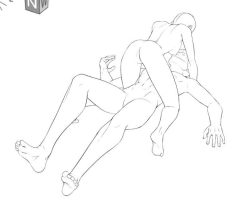

■IOW_23

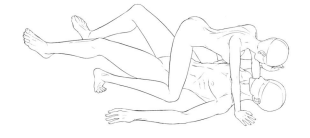

■IOW_24

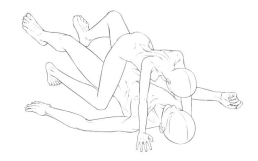

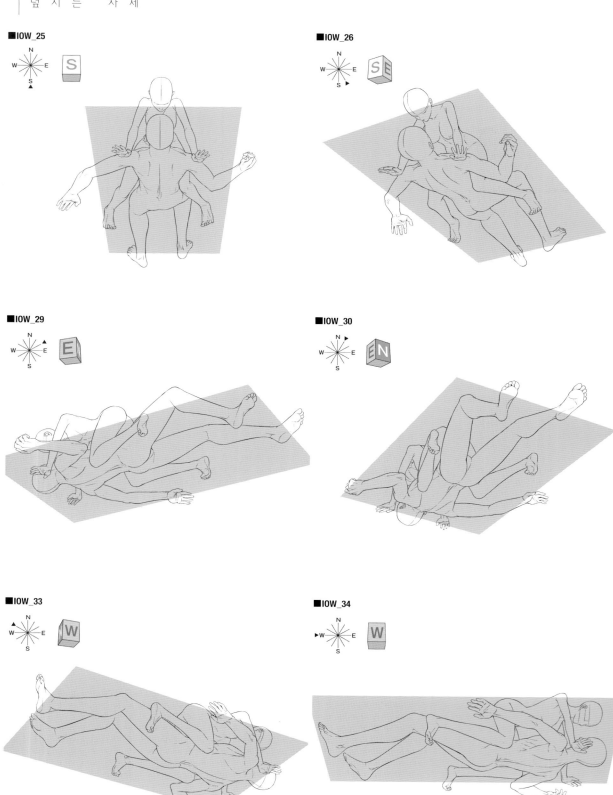

■IOW_25

■IOW_26

■IOW_29

■IOW_30

■IOW_33

■IOW_34

■IOW_27

■IOW_28

■IOW_31

■IOW_32

■IOW_35

■IOW_36

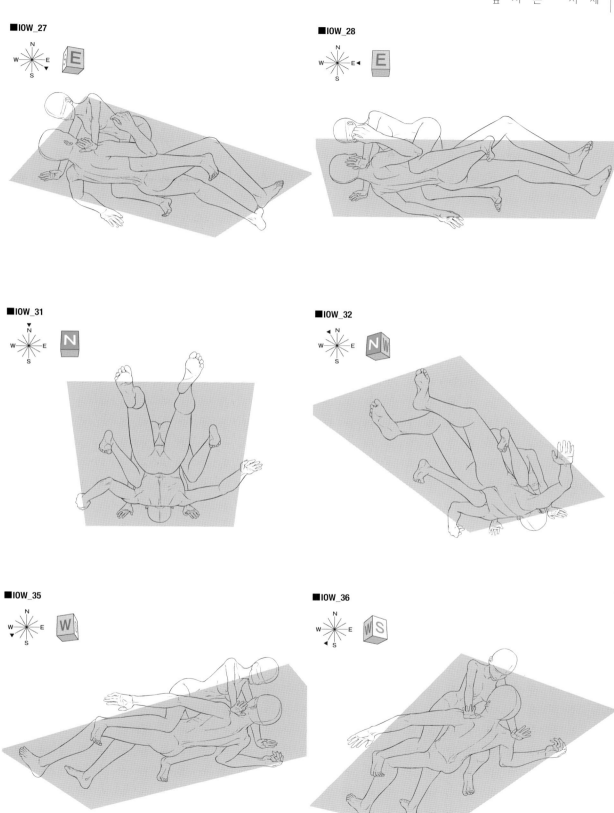

■IOW_37

위에서

■IOW_38

밑에서

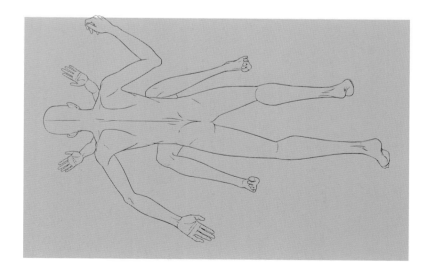

마주올라앉기

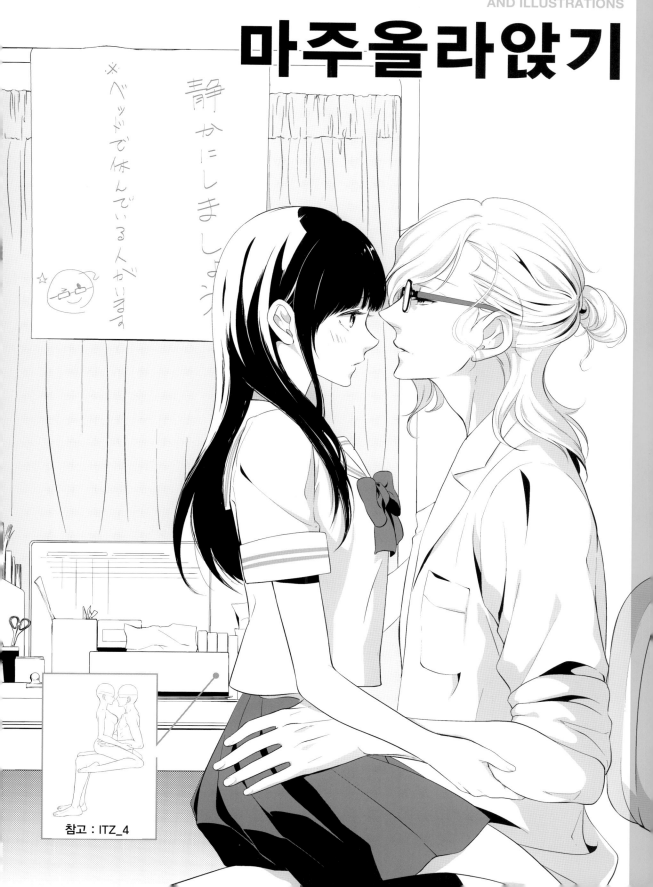

참고 : ITZ_4

마 주 올 라 앉 기

■ITZ_1

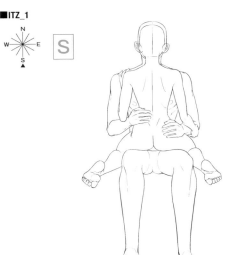

■ITZ_2

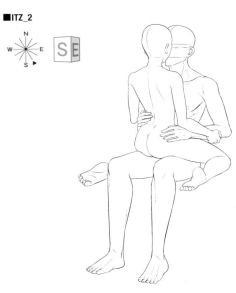

■ITZ_5

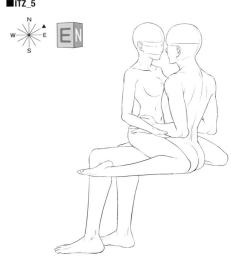

■ITZ_6

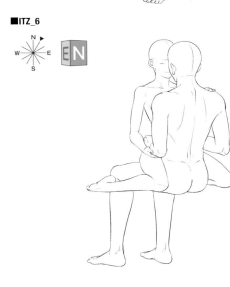

■ITZ_9

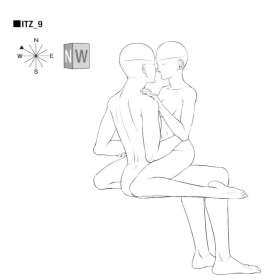

■ITZ_10

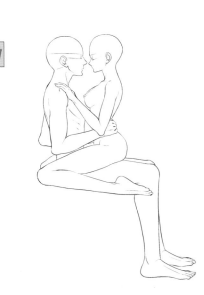

■ITZ_3

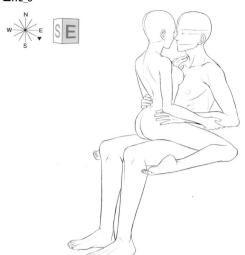

■ITZ_4

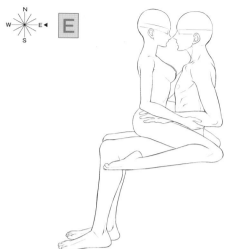

■ITZ_7

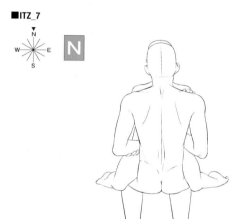

■ITZ_8

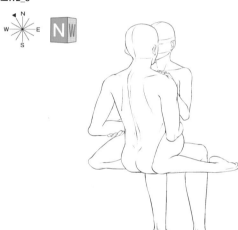

■ITZ_11

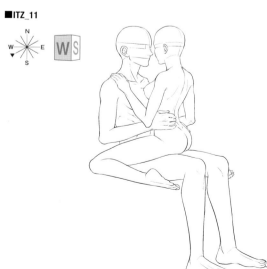

■ITZ_12

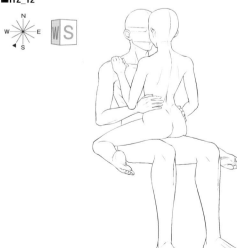

■ITZ_13

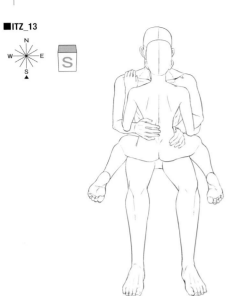

■ITZ_14

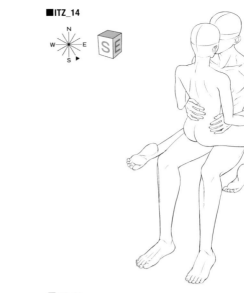

■ITZ_17

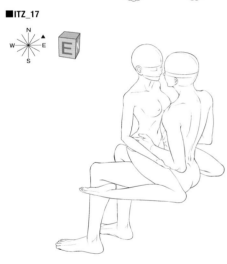

■ITZ_18

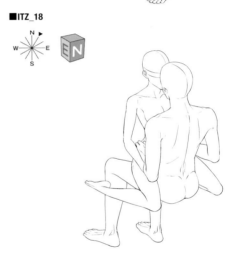

■ITZ_21

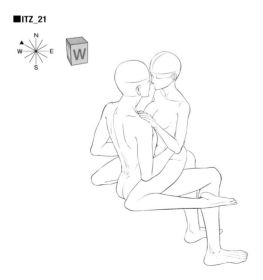

■ITZ_22

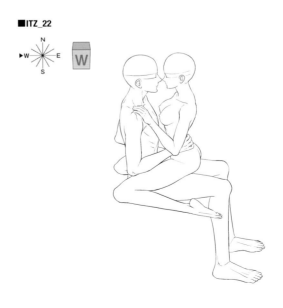

■ITZ_15

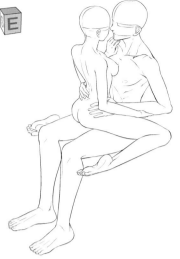

■ITZ_16

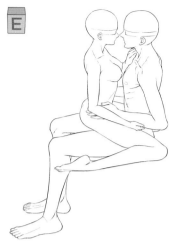

■ITZ_19

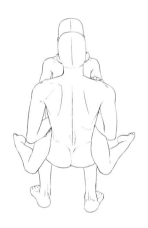

■ITZ_20

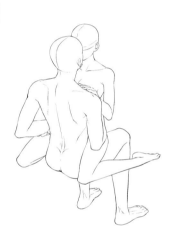

■ITZ_23

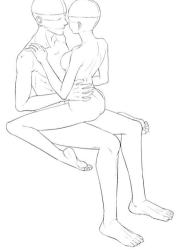

■ITZ_24

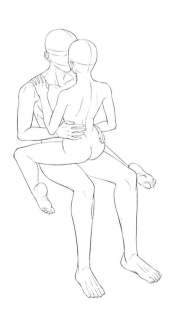

■ITZ_25

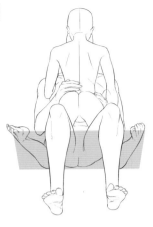

■ITZ_26

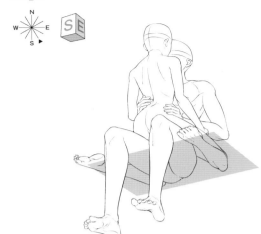

■ITZ_29

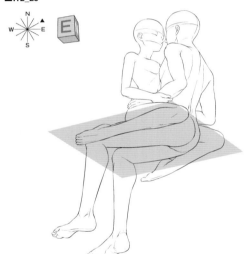

■ITZ_30

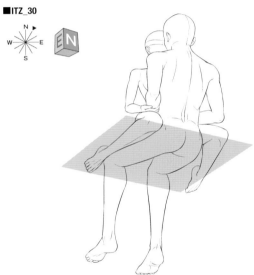

■ITZ_33

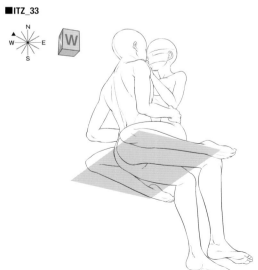

■ITZ_34

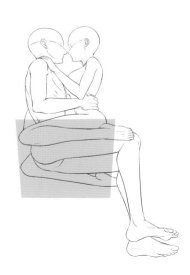

■ITZ_27

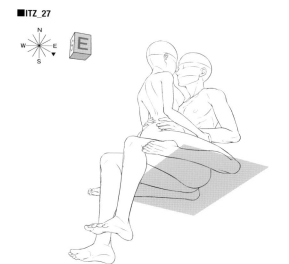

■ITZ_28

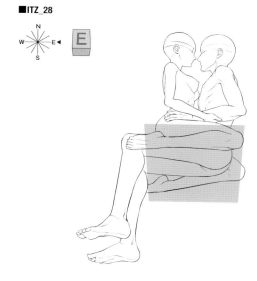

■ITZ_31

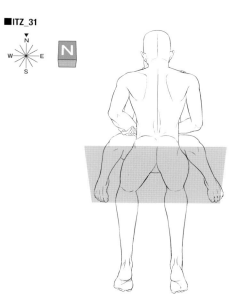

■ITZ_32

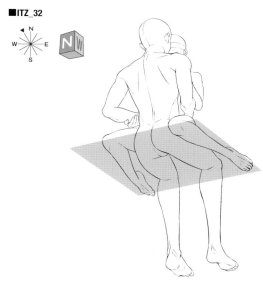

■ITZ_35

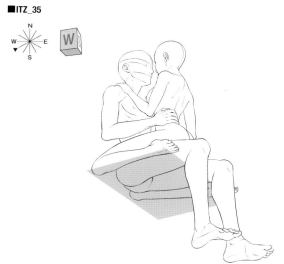

■ITZ_36

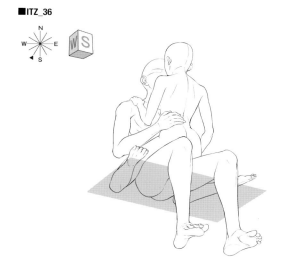

■ITZ_37
위에서

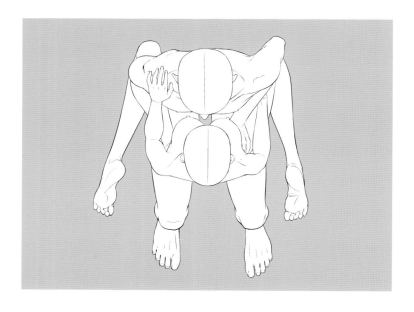

■ITZ_38
밑에서

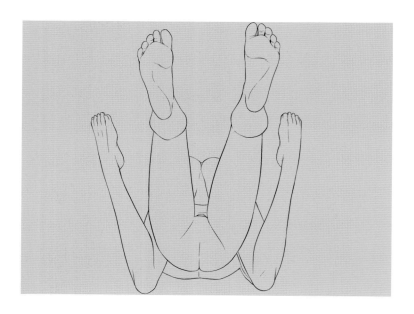

허리에 키스

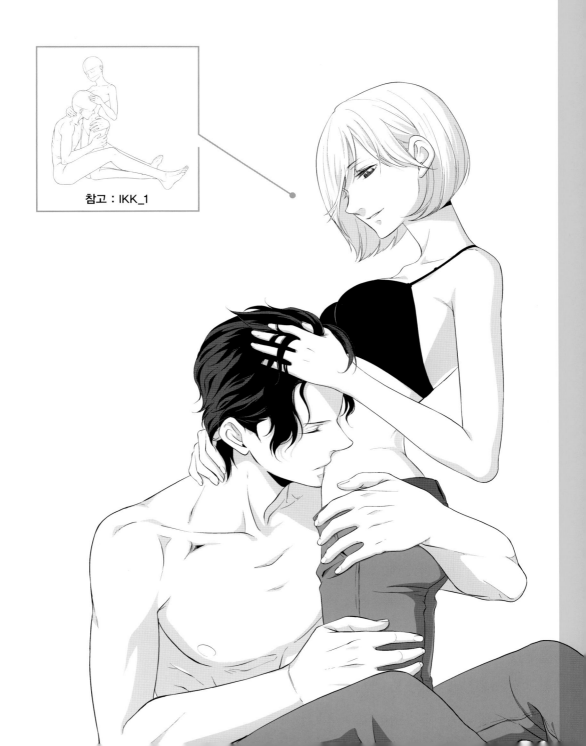

참고 : IKK_1

■IKK_1

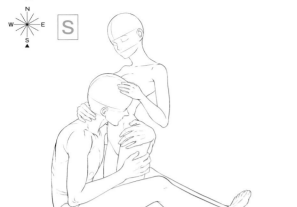

■IKK_2

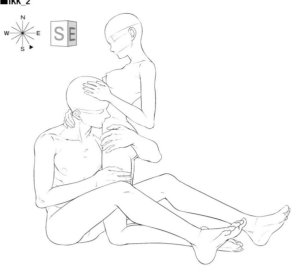

■IKK_5

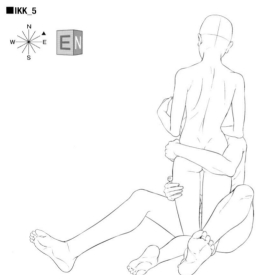

■IKK_6

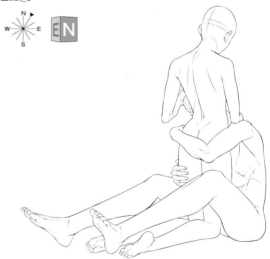

■IKK_9

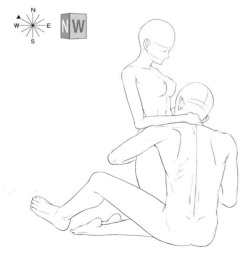

■IKK_10

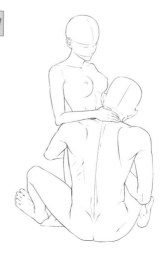

■IKK_3

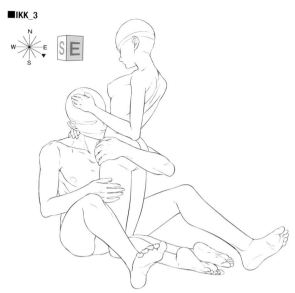

■IKK_4

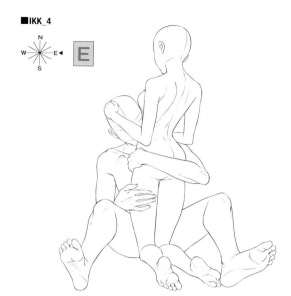

■IKK_7

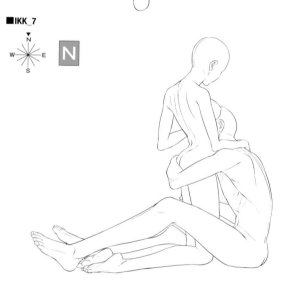

■IKK_8

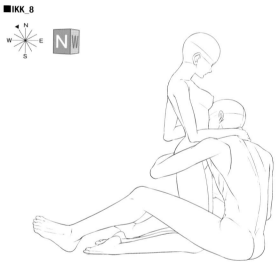

■IKK_11

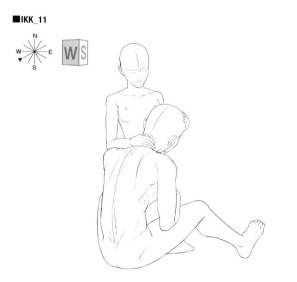

■IKK_12

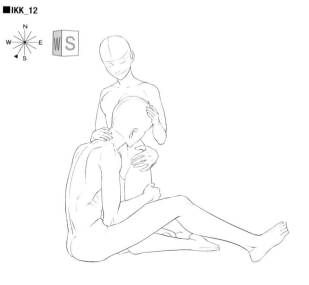

■IKK_13

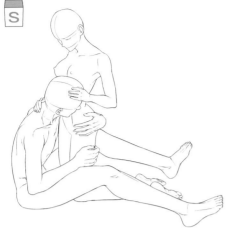

■IKK_14

■IKK_17

■IKK_18

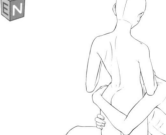

■IKK_21

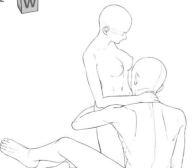

■IKK_22

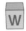
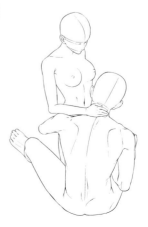

■IKK_15

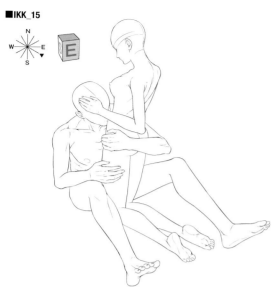

■IKK_16

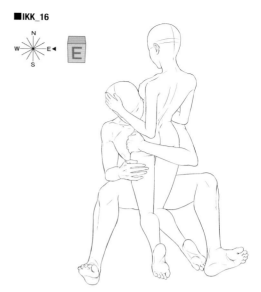

■IKK_19

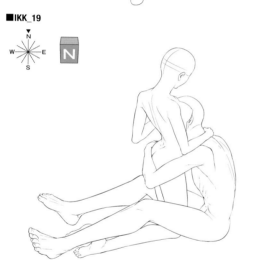

■IKK_20

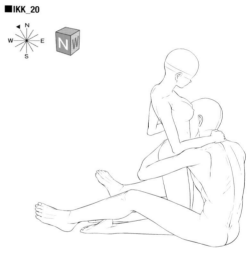

■IKK_23

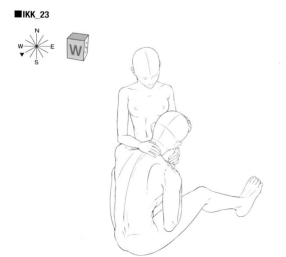

■IKK_24

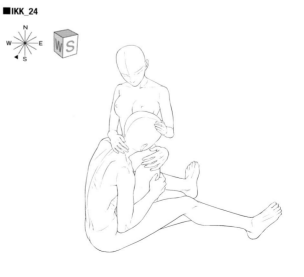

■IKK_25

■IKK_26

■IKK_29

■IKK_30

■IKK_33

■IKK_34

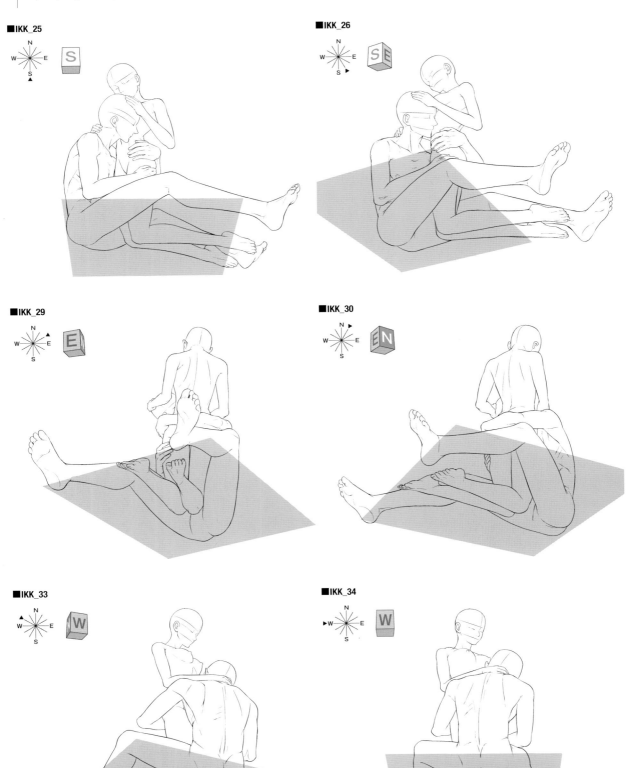

■IKK_27

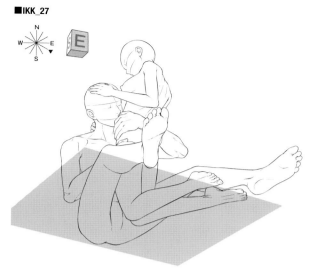

■IKK_28

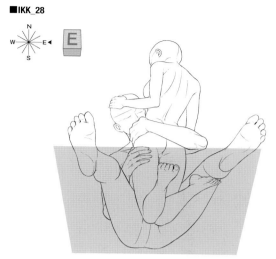

■IKK_31

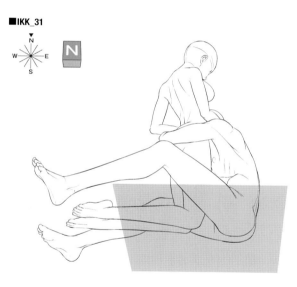

■IKK_32

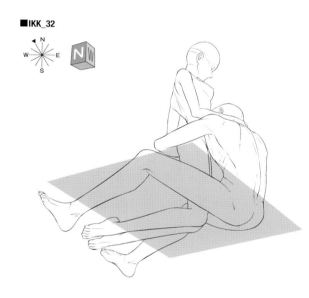

■IKK_35

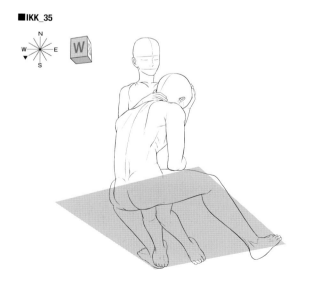

■IKK_36

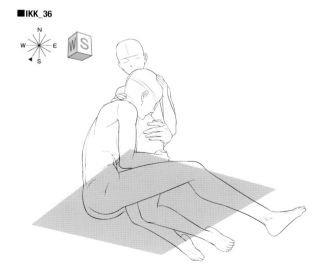

■IKK_37

위에서

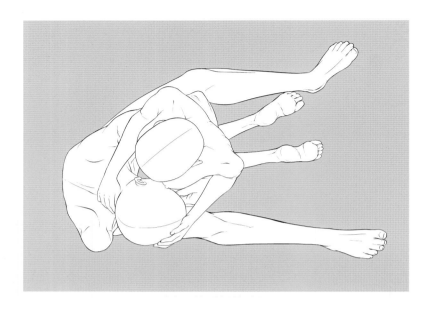

■IKK_38

밑에서

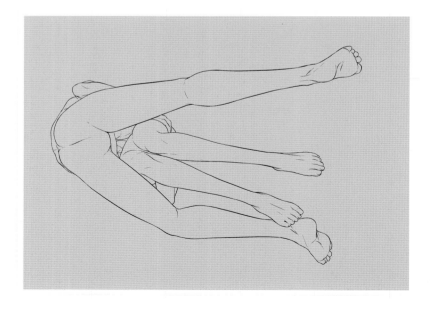

무릎베개

참고 : IHM_11

■IHM_1

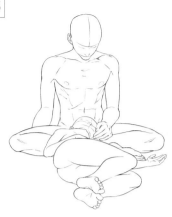

■IHM_2

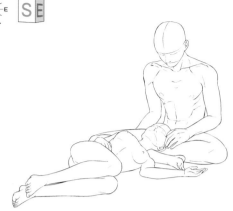

■IHM_5

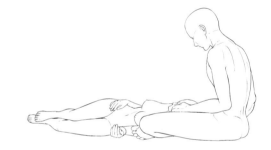

■IHM_6

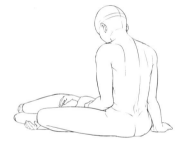

■IHM_9

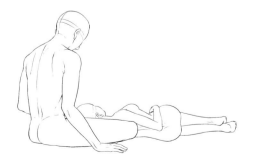

■IHM_10

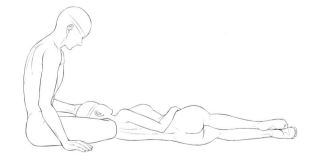

■IHM_3

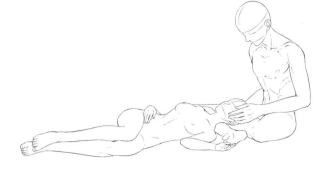

■IHM_4

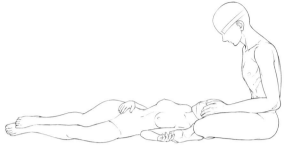

■IHM_7

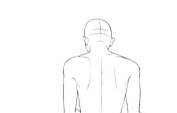

■IHM_8

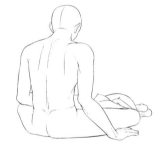

■IHM_11

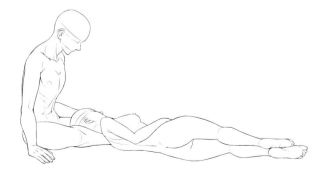

■IHM_12

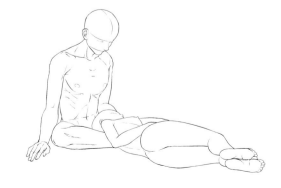

■IHM_13

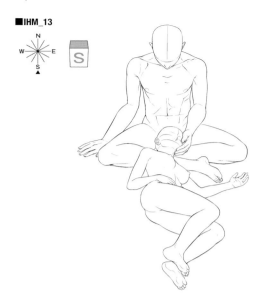

■IHM_14

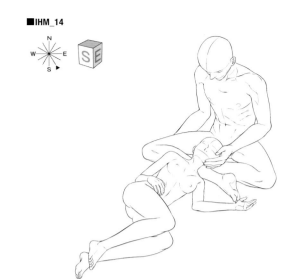

■IHM_17

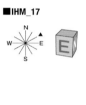

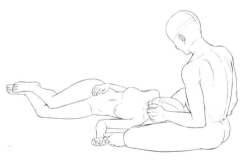

■IHM_18

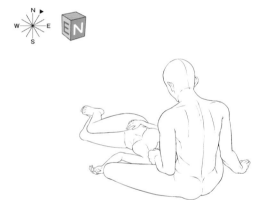

■IHM_21

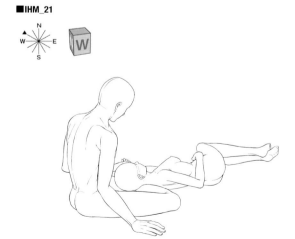

■IHM_22

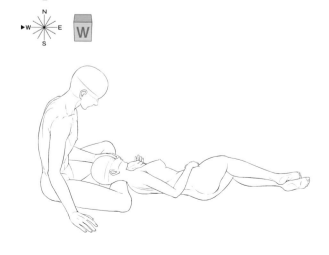

■IHM_15

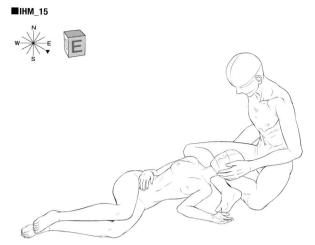

■IHM_16

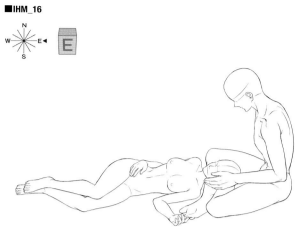

■IHM_19

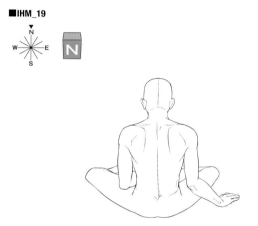

■IHM_20

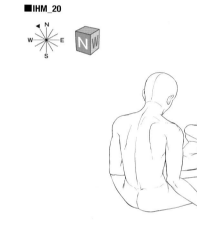

■IHM_23

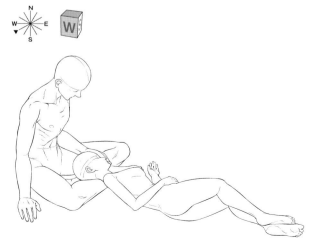

■IHM_24

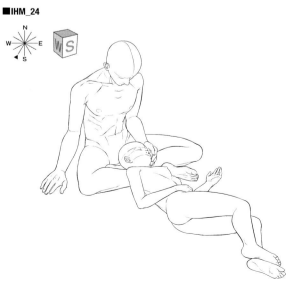

■IHM_25

■IHM_26

■IHM_29

■IHM_30

■IHM_33

■IHM_34

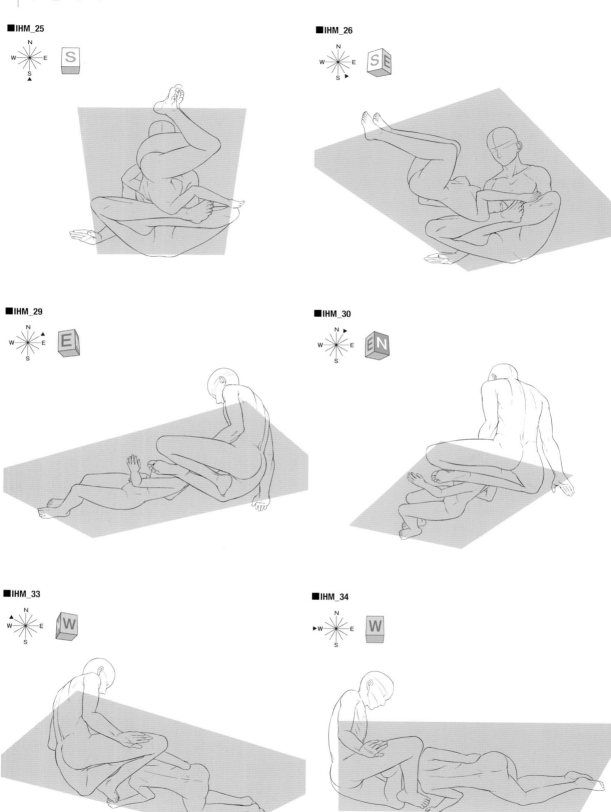

■IHM_27

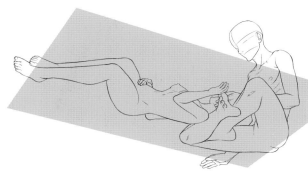

■IHM_28

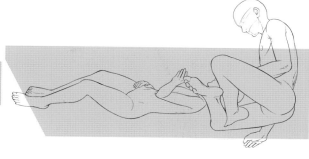

■IHM_31

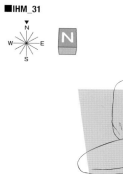

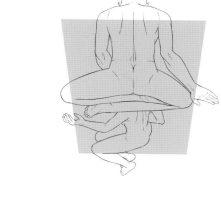

■IHM_32

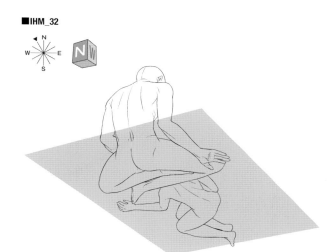

■IHM_35

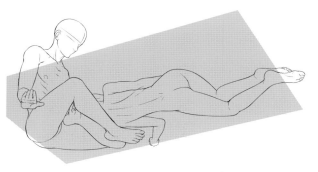

■IHM_36

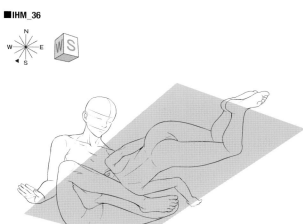

■IHM_37
위에서

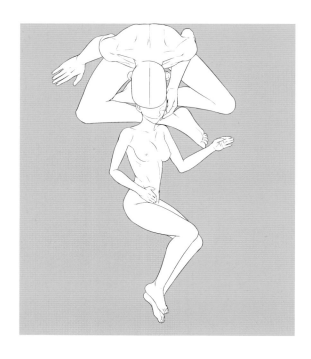

■IHM_38
밑에서

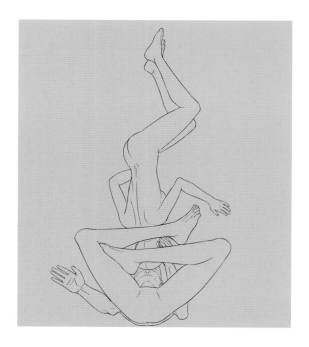

팔베개

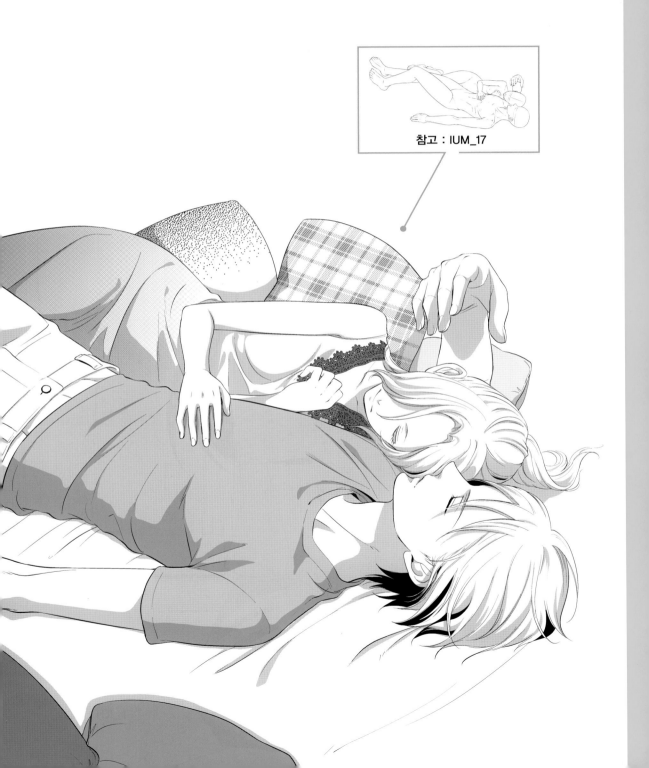

참고 : IUM_17

■IUM_1

■IUM_2

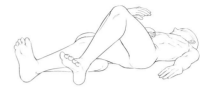

■IUM_5

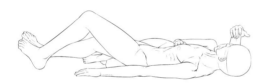

■IUM_6

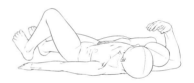

■IUM_9

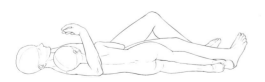

■IUM_10

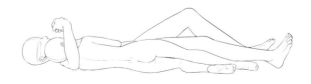

■IUM_3

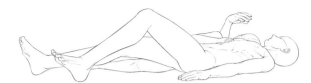

■IUM_4

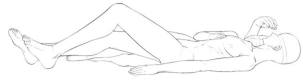

■IUM_7

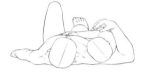

■IUM_8

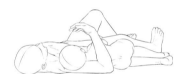

■IUM_11

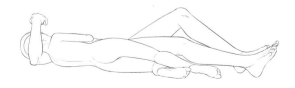

■IUM_12

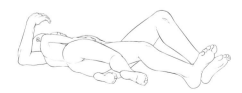

■IUM_13

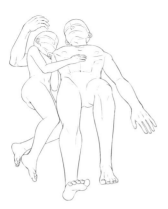

■IUM_14

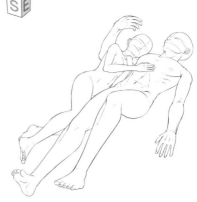

■IUM_17

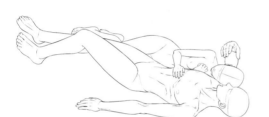

■IUM_18

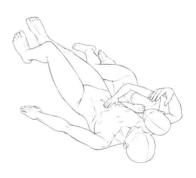

■IUM_21

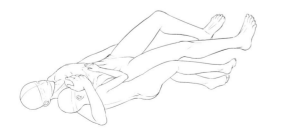

■IUM_22

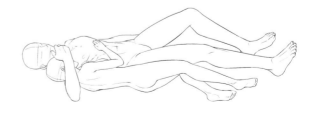

■IUM_15

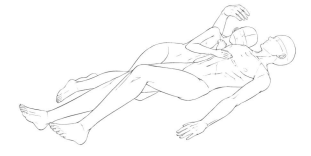

■IUM_16

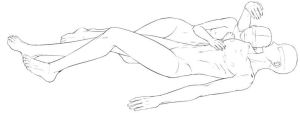

■IUM_19

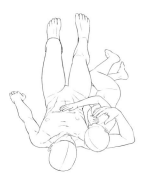

■IUM_20

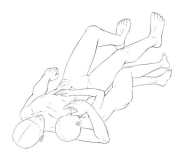

■IUM_23

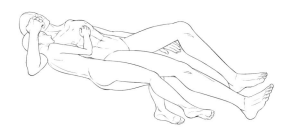

■IUM_24

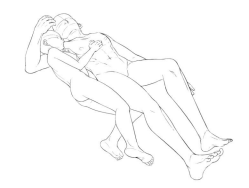

■IUM_25

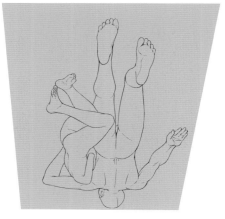

■IUM_26

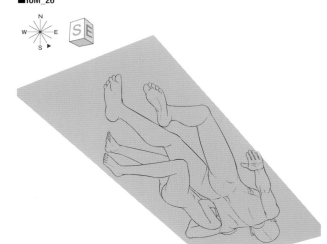

■IUM_29

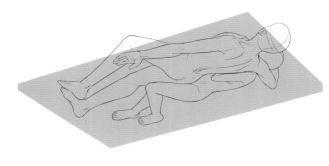

■IUM_30

■IUM_33

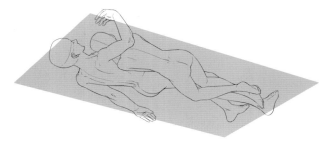

■IUM_34

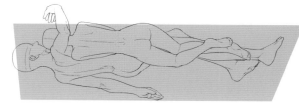

■IUM_27

■IUM_28

■IUM_31

■IUM_32

■IUM_35

■IUM_36

■IUM_37
위에서

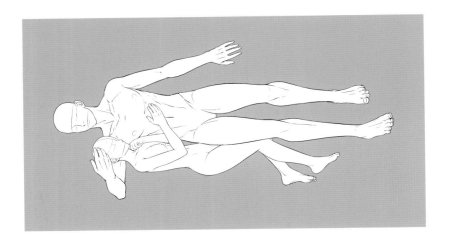

■IUM_38
밑에서

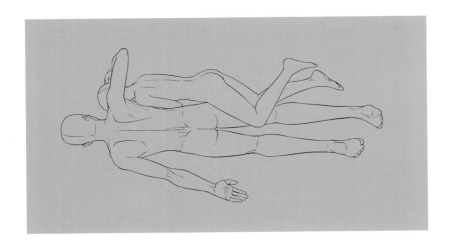

다른 포즈들

참고 : IOK_8

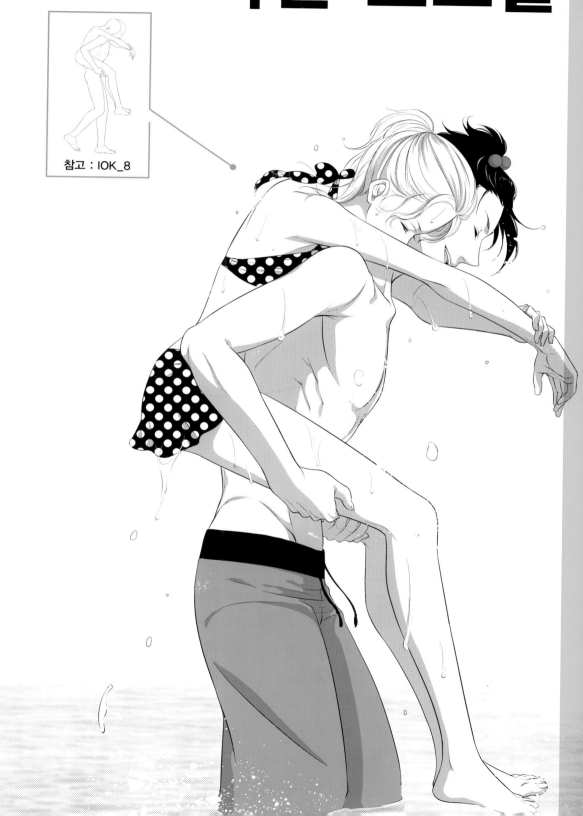

다 른 포 즈 들

■IOK_1

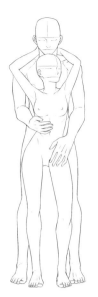

■IOK_2

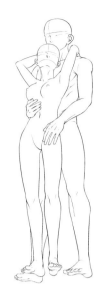

■IOK_5

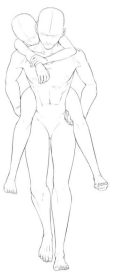

■IOK_6

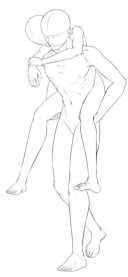

■IOK_9

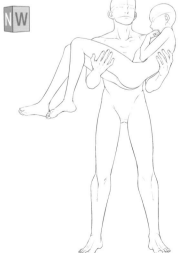

■IOK_10

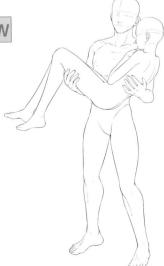

■IOK_3

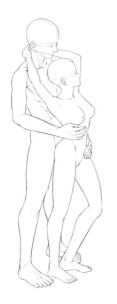

■IOK_4

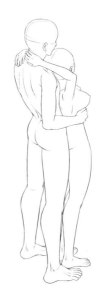

■IOK_7

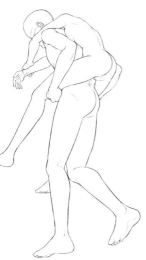

■IOK_8

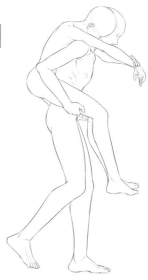

■IOK_11

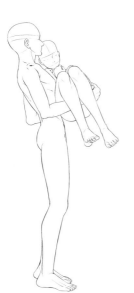

■IOK_12

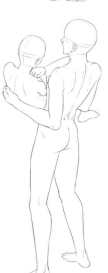

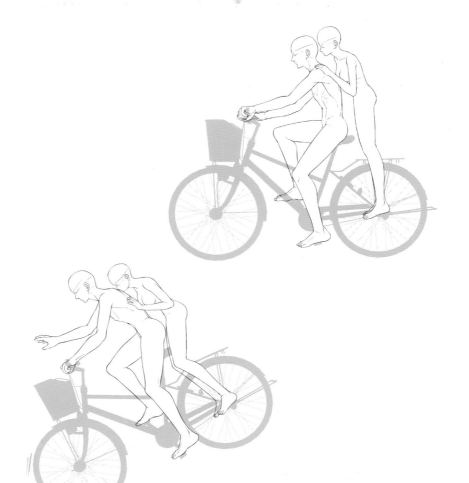

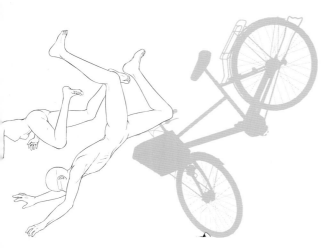

만화가와 함께 만드는 포즈집

알콩달콩 러브포즈 데생집

2014년 10월 15일 초판 발행

저　자　스칼렛 베리코(スカーレット・ベリ子)
감　수　신서관Dear 편집부
편　집　Comic Easy Up+ 편집부

발　행　이미지프레임 (제25100-2008-00005호)
　　　　주소 [427-060] 경기도 과천시 용마2로 3, 1층 (과천시 과천동 513-82)
　　　　전화 02-3667-2654 팩스 02-3667-3655
　　　　메일 imageframe@hanmail.net 웹 imageframe.kr

책　값　20,000원
I S B N　978-896052-385-2 96650　(set) 978-896052-248-0